草书解读与书写规范

李岩选 著

山东美术出版社

图书在版编目（CIP）数据

草书解读与书写规范 / 李岩选著 . -- 济南 : 山东
美术出版社 , 2023.5
　ISBN 978-7-5330-9830-8

　Ⅰ . ①草… Ⅱ . ①李… Ⅲ . ①草书—书法 Ⅳ .
① J292.113.4

　中国国家版本馆 CIP 数据核字 (2023) 第 045732 号

策　　划：李晓雯
责任编辑：周绍光　刘其俊
装帧设计：曲　展

主管单位：山东出版传媒股份有限公司
出版发行：山东美术出版社
　　　　　济南市市中区舜耕路中 517 号书苑广场（邮编：250013）
　　　　　http://www.sdmspub.com
　　　　　E-mail: sdmscbs@163.com
　　　　　电话：(0531) 82098268　传真：(0531) 82066185
　　　　　山东美术出版社发行部
　　　　　济南市市中区舜耕路中 517 号书苑广场（邮编：250013）
　　　　　电话：(0531) 8619328 86193029
制版印刷：山东新华印务有限公司
开　　本：787mm×1092mm　1/16　11 印张
字　　数：100 千
版　　次：2023 年 5 月第 1 版　2023 年 5 月第 1 次印刷
定　　价：58.00 元

前　言

草书，是中国书法艺术五大书体之一，也是最能体现书法水平、艺术风格和人文情怀的重要书体。"草圣最为难，龙蛇竞笔端"，草书神形兼备、异彩纷呈、内涵丰富、意境深远，令习书从艺者心向神往。然而草书变化多端、真伪难辨、高深莫测、奥秘无穷，又常使初学者望而却步。为了满足人们对书法艺术的需求，助力书法教育的健康发展，我们编辑出版了一套书法学习指导丛书，其中《书法知识百问百答》已于2019年出版发行，现在又编印这本《草书解读与书写规范》。

本书是以今草例字为主，解析讲读了草书的源流、演变，草书的简化、连贯、借代、变异，以及草书的符号化、辨异识记、合并通用，重点讲解草书的书写规范。其中，涉及草书的笔法、结字法等内容，但未涉及草书的章法布局和墨法。其主要目的是通过大量例字的解读辨析，让学书者知道这些草字的由来，既知其然又知其所以然，理清来龙去脉，逐步领悟规范草书的基本概念，掌握规范草书的基本规律，以期更好地识草、辨草、记草和规范地书写草书，进一步提高书写草书的技能技巧。

本书作者博观约取，发多年研艺之积累；引经据典，汇历代名家草书之精华；守正鉴新，集草书典范之举要，终成善果。本书主要有这样几个特点：

一、针对性与导向化

本书是面向广大书法爱好者和书法教育工作者，针对研习草书实践中遇到的普遍性的难点和疑点，以及不便解决而又不可回避的问题进行解读，从中找到方法与技巧，使之迎刃而解并融会贯通。

再就是针对当前书界一种社会乱象，有些人不研书论，不识草谱，不懂草法，任笔成体，胡写乱画，以致造成审美错乱、谬种流传。我们旨在正本清源，引导人们明辨是非，守正鉴新，勠力步入书法正途。

二、传统性与典范化

本书是以"传统"为基调，以"典范"为目标，从传世碑帖、墨迹、典籍中反复遴选，汇集了历代著名书家160多人的草体范字，收入近3000个的草字图片，分门别类，举字为例，比对解析，示之以范，昭之以理。遵循去粗取精、去伪存真的原则，收编入册的字例力求法度严谨、形体典雅、脉络清晰，凡结构异常、笔画杂乱、疑惑难辨的字例不选用。以期共同提高我们的审美意识和鉴赏水平，传承经典艺术，摒弃丑俗流风。

三、实用性与学术化

凡研习草书的人可能都会有这种体会，有些字凭记忆把握不准，搬过大字典来查，耗费时间和精力。本书便把一些不便记忆、容易混淆的字认流归宗、对号入座，使用起来比较快捷，而且能举一反三，收到事半功倍的效果。

本书所讲解的内容，不仅仅是解决草书的基本技法问题，还通过梳理、归纳、提炼，从中找出规律，进而上升为指导性的学术问题。对于学书者来讲，通过参照学习，一定会少走弯路，知行合一，更快更好地步入艺术殿堂。

"为读者出好书，为好书找读者"，这是我们出版工作者的初心与使命。但愿本书能成为广大书法爱好者和书法教育工作者的良师益友。有书相伴，行稳致远；与书法相伴，谱写美好人生。

目 录

绪　论

汉字文化是中华民族的母体文化，以汉字为载体的书法艺术是中华文化的母体艺术。

中国汉字源远流长，博大精深，它以其完整的体系，丰富的内涵，独特的形式，成为中华民族的文化瑰宝，而自立于世界艺术之林。

中国书法，从三千多年前殷商的甲骨文开始，历经商周的金文，秦代的小篆，汉代的隶书，到魏晋以后日益成熟，唐宋时期走向巅峰的楷、行、草等不同风格的各种书体，可谓名家辈出、流派林立、碑帖浩瀚、经典纷呈。自古以来，中国书法大致可以分为篆书、隶书、楷书、行书、草书五种书体。

篆书——甲骨文、金文（钟鼎文）、大篆（石鼓文）、小篆。

隶书——秦隶、汉隶、魏隶、清隶。

楷书（又称真书、正书）——晋楷、魏碑、唐楷。

行书——行楷、行草。

草书——章草（古草）、小草（今草）、大草（狂草）。

如果说篆书是汉字书法中最古老久远、象形性较强的书体，隶书是古体字向现行汉字演变、表意性较强的书体，楷书是本乎法度、竞为楷模的书体，行书是相间流行、实用性强的书体，那么草书则是简约便捷、变化多端的书体。

单说草书，从古至今历代书家中就有"草圣"之誉。书圣王羲之在《草诀歌》（又名《右军草法至宝》）开首语云："草圣最为难，龙蛇竞笔端。毫厘虽欲辨，体势更须完。"再看那些古代名家的草书碑帖，或如行云流水，

恣意纵情；或如笋拱石裂，且雄且肆；或如龙游蛇舞，酣畅淋漓；或如电闪雷鸣，气象万千……透过这些千姿百态的草体法书，你会领略到迥异的风情、奇妙的神采、深邃的意境。所以说，草书又是最能传情达意、状物抒怀的书体，也可以说是审美价值和艺术境界相对较高的书体。

第一章 草书的源流

一、草书的由来

什么叫草书？"草"就是草稿、草创的意思。草书萌生于秦代而形成于汉代。梁武帝萧衍在《草书状》中云："昔秦之时，诸侯争长，简檄相传，望烽走驿，以篆隶之难不能救速，遂作赴急之书，盖今草书是也。"可见草书的出现是为了应付公务繁忙、赴急的需要。许慎《说文解字》中说："汉立而草兴。"这一论述从西汉的西北汉简中得以证实。从字的结体和用笔的演变看，草书是隶书快写或减省的结果，也有一部分是从篆书的快写中演绎而来的，因此也称为"草隶"和"草篆"。

二、草书三系

从草书的发展过程看，它遵循了章草—今草—狂草这样逐步演进的规律。

章草，又称古草。它是草隶、草篆经过一定的规范和总结而产生的独立的、自成体系的早期草书。章草起于秦末汉初，但后世对其产生的原由说法不一。一说章草是汉元帝时候的黄门令史游所作，唐张怀瓘《书断》中云："汉元帝时史游作《急就章》，解散隶体，粗书之，汉俗简惰，渐以行之是也。此乃存字之梗概，损隶之规矩，纵任奔逸，赴速急就，因草创之义，谓之草书。"另一说法则是"建初中，杜度善草，见称于章帝，上贵其迹，诏使草书上事"，故谓之"章草"。还有说三国魏文帝亦令刘广通草书上事，盖因章奏，后世谓之章草。

大凡一种书体，必定经过因革损益，在民间广泛流行，逐渐演变，而后经书家整理，才使其固定下来流传至今。至于说为某人所创，是不科学的。

章草的特点是取偏势、带隶意，起笔、收笔多用隶法，字字独立，但每个字的笔画之间出现了萦带连绵的笔法，而且保存了隶书的主要骨

架梗概，结构明晰，规章而有法度，有如"章程书""章楷之意"，故称其为章草。

章草自西汉史游《急就章》以后，初唐时尚有作品问世，晚唐至宋时竟无人书写，几乎中绝。到元代赵孟頫、邓文原，明初宋仲温等人重新拾起，使章草得以复苏。章草的传世代表作有：史游《急就章》、张芝《秋凉平善帖》、皇象《急就章》、陆机《平复帖》、索靖《出师颂》和《月仪帖》，以及《淳化阁帖》所载的王羲之等人的章草作品（图1、2、3、4、5）。

今草，又称小草。它是在章草的基础上演变而成的。今草始于东汉张芝而成熟于东晋王羲之父子。相传张芝最善于写章草，而今草也是由他始变的。张怀瓘《书断》中说："章草之书，字字区别，张芝变为今草，加其流速，拔茅连茹，上下牵连。或借上字之终，而为下字之始，奇形离合，数意兼包。"这便说明了章草演变为今草的过程，也说明了今草的"上下牵连"与章草的"字字区别"的不同。

今草与章草的最大区别是简省了隶书的"波磔""雁尾"，使字外出锋的波挑变为向内呼应的收笔，或生出下一字笔意的引带。同时字形由方变圆、由断变连，甚至出现一两个字的一笔连写。如张怀瓘《书断》

图1 西汉·史游《急就章》（局部）

图2 东汉·张芝《秋凉平善帖》（局部）

图3 三国吴·皇象《急就章》（局部）

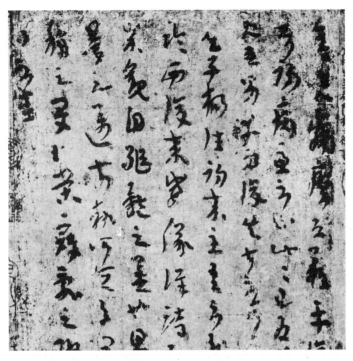

图 4 西晋·陆机《平复帖》

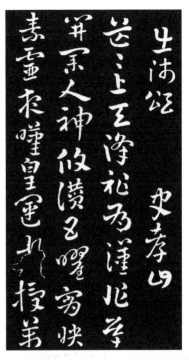

图 5 西晋·索靖《出师颂》（局部）

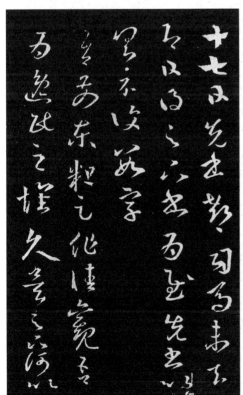

图 6 东晋·王羲之《十七帖》之《逸民帖》
（局部）

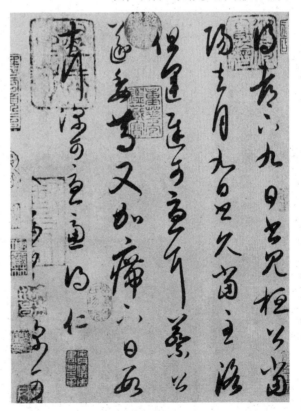

图 7 东晋·王羲之《都下帖》（局部）

所述："然伯英（张芝）学崔、杜之法，温故知新，因而变之以成今草，专精其妙，字之体势，一笔而成，偶有不连，而血脉不断，及其连者，气候通而隔行。"今草由原来章草字字独立的静态形式，一变为互有呼应、流畅贯通的动态之美，甚至有了大、小、敧、正的自由放纵，这就为书法家表达情感、挥洒意趣创造了有利条件。

今草的代表书作有东晋王羲之的《十七帖》《都下帖》，智永的《草书千字文》，唐代孙过庭的《书谱》，怀素的《论书帖》《小草千字文》等（图6、7、8、9、10）。

狂草，又称大草，是最为恣肆放纵的草书。一般认为狂草是以张芝和王献之的连绵草（又称一笔草）为滥觞，至唐代张旭始成风范。所以张芝、张旭均有"草圣"之誉。张旭不受今草之囿，取法于张芝，其书跌宕起伏、意态连绵、狂放不羁。张旭嗜酒，常酒后挥笔作书，如痴如醉，

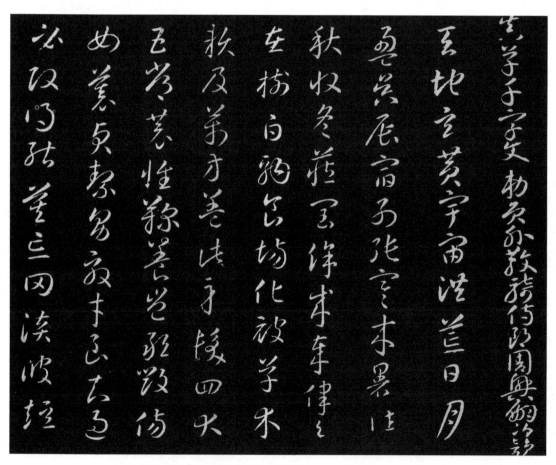

图 8 隋·智永《草书千字文》（局部）

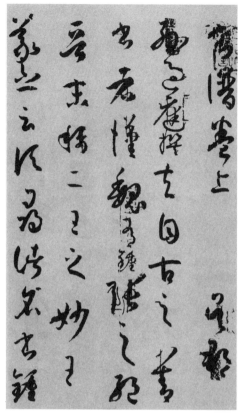

图9 唐·孙过庭《书谱》（局部）

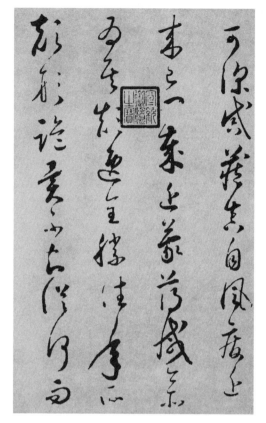

图10 唐·怀素《论书帖》（局部）

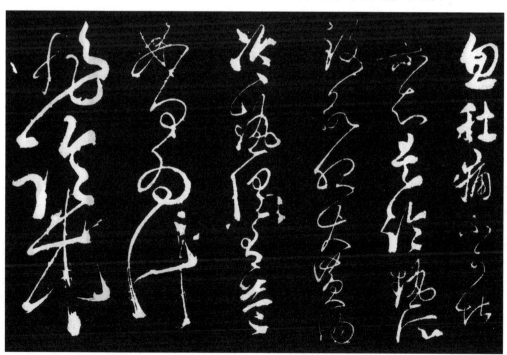

图11 唐·张旭《肚痛帖》（局部）

被后人称为"颠张"。继张旭之后，怀素的草书更给人以奔腾激越之感，绮丽多姿，纵横飘逸。怀素亦嗜酒如命，兴发即任意挥洒，以草书"畅志"，被后人称为"醉素"，与张旭并称"颠张醉素"。

狂草与小草相比，部首更省减，字形更抽象，章法更狂放。狂草的结字欹侧俯仰、意态连绵，甚至打破草字的结体方式，常常是一笔数字，甚至一笔一行，隔行之间也是气势贯连。笔法上有轻、重、疾、徐；分布上讲究黑、白、疏、密；墨法上有浓、淡、枯、润；章法上讲求虚实相生、通韵贯气、浑然一体。总体看来如龙腾凤舞、跌宕纵逸，似烟云霹雳，变化无穷。狂草很大程度上超脱了书法实用的标准，而是升华至表情达意、状物抒怀的艺术境界。唐代窦冀有诗形容怀素的狂草创作云："狂僧挥翰狂且逸，独任天机摧格律。龙虎惭因点画生，雷霆却避锋芒疾……忽然绝叫三五声，满壁纵横千万字……"由此可见狂草超逸的艺术形式和深奥的艺术内涵。

著名的狂草书帖有唐代张旭的《肚痛帖》《古诗帖》，怀素的《自叙帖》《苦笋帖》宋代黄庭坚的《李白忆旧游诗》，明代祝允明的《前赤壁赋》《后赤壁赋》，明代王铎的《草书诗卷》等（图 11、12、13、14、15、16、17）。

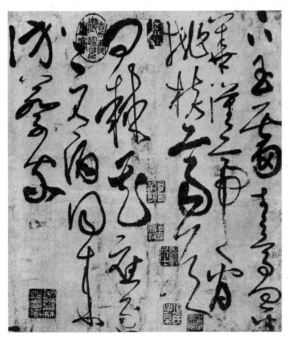

图 12 唐·张旭《古诗帖》（局部）

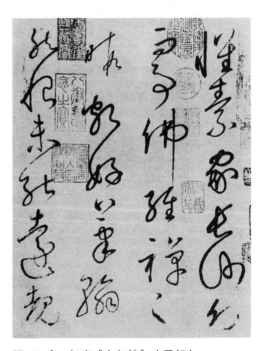

图 13 唐·怀素《自叙帖》（局部）

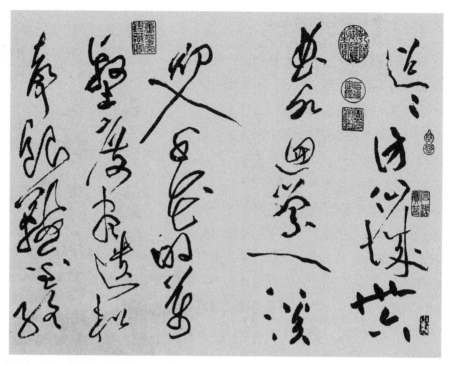

图 14 宋·黄庭坚《李白忆旧游》

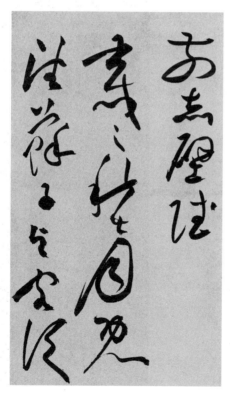

图 15 明·祝允明《前赤壁赋》（局部）

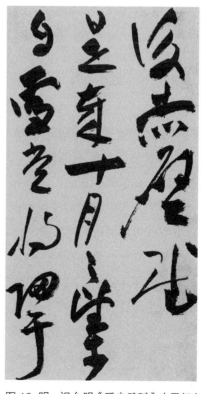

图 16 明·祝允明《后赤壁赋》（局部）

三、学习草书如何入手

我们在对章草、今草、狂草这三种草书的演变和异同有了大致了解后，不禁要问学习草书究竟先从哪里入手为好呢？

学习草书最好先学章草，因为章草是草书的母体。今草是从章草演变而来的，今草的许多写法是以章草为依据的。在有了一定基础后，再学今草。学习今草可以先临智永的《千字文》，再临孙过庭的《书谱》和怀素的《论书帖》。智永《千字文》其书骨气沉稳，左右规矩，法度严谨，且字字区分，不作连绵体势，形不连而气贯通，实乃临习佳作。孙过庭《书谱》妙于用笔，结体多变，韵味十足，诸体兼融。更重要的是《书谱》为书论佳作，其文详细论述了书法中的笔法和章法，所以堪称中国书法史上文、艺双绝的合璧之作，是学习草书的最佳范本。通过反复临读，然后再上追二王（王羲之、王献之），取法《十七帖》《太常司妙帖》（图18）等。与此同时，也可以参看明人草书，如宋克的《杜子美壮游诗》（图19）、祝允明的《前赤壁赋》《后赤壁赋》（图15、图16）、米芾的《草书四帖》（图20）等，以及王铎、黄道周、张瑞图等书家的墨迹。这样博览书帖，遍临约取，深读细研，取精用宏，自可得其奥妙而逐步形成个人书风。

至于狂草，最好不要先行入手，要在掌握了草书的基本技法，有了坚实的功底之后再去临写。尤其是张旭、怀素的狂草，如急风旋雨，似电闪雷鸣，"奇形离合，数意兼包"，对于初学者来说，阅读欣赏可以，盲目动笔势必会欲速而不达。

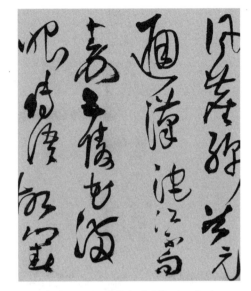

图 17 明·王铎《草书诗卷》（局部）

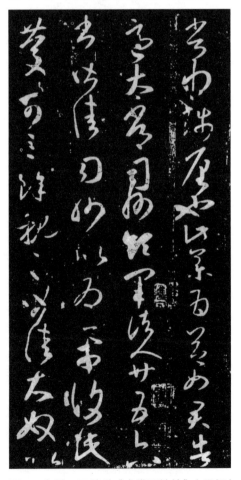

图 18 东晋·王羲之《太常司妙帖》（局部）

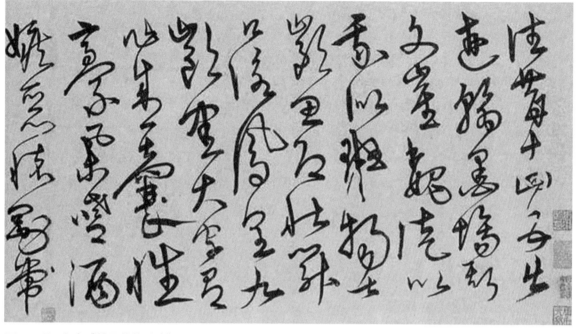

图 19 明·宋克《杜子美壮游诗》（局部）

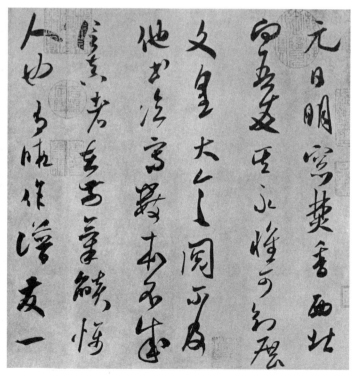

图 20 北宋·米芾《草书四帖》（局部）

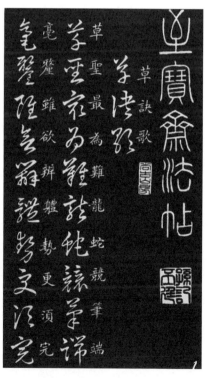

图 21 东晋·王羲之《草诀百韵歌》（局部）

11

要想学好草书，除了把握学习的方法和步骤之外，关键问题还需对如何学好草书有正确的认识。当前有几种不好的现象：一种是有些人故弄玄虚，动辄用晦涩难懂、离奇古怪的所谓理论混淆视听，人们视草书为畏途，不敢涉足而望字兴叹；另一种则恰恰相反，说草书无非是"连笔字""草上飞"，只要胆大敢写就行，甚至可以不学楷法、不习行书，上来就写草书，胡圈乱画，任笔成形，让人看了哭笑不得；还有一种则是不安于临碑摹帖，没写几年字便想捷足先登，抛开传统而追求怪异，不讲法度，不求规范，信笔为体，还标榜为"创新"，这就是曾喧嚣一时的"流行书风""丑书怪体"。

那么，我们究竟如何树立正确的学习观念呢？首先，应当肯定学习草书确实难。王羲之《草诀歌》有言："草圣最为难，龙蛇竞笔端。毫厘虽欲辨，体势更须完。"（图21）但"世上无难事，只要肯登攀"。草书是有章可循、有法可遵的，也就是说"登高是有梯子的"。只要我们选准目标，找准路子，循序渐进，持之以恒地学下去，是完全可以攻克的。

其次，我们也必须认识到，草书看似潦草，实则法度严谨，技艺高深。如果不懂理论、不通法度、不循规矩、不讲方法，一股脑地写下去，势必误入歧途。一旦路子错了，写的越多，积习越重，长此下去则难以自拔。

再者，草书既然是一门高深的艺术，其理之深，其法多变，任何人都不可能一朝一夕就能完全掌握。只有踏踏实实地临碑习帖，在传统功力达到相当程度之后再去"化古为我"，形成自己的风格。那种背离传统而独出心裁的"创新"，只能是无源之水，无本之木。

那么，对于学书者来说，学习草书究竟有没有捷径可寻？怎样才能较为便捷地走向正轨而步入书法殿堂？

特别值得一说的是，20世纪30年代著名书法家于右任及其书社首倡的标准草书，是草书史上划时代的一大贡献。他有感于草书形连的微妙变化，即如《草诀百韵歌》也无以阐发。于是用集字方法，以今草为主，兼收章草，编订《标准草书》。以"易识""易写""准确""美丽"为原则，将传统的草法分析条理，去芜存菁，去伪存真，把草字结体定型归类，找出了习草的规律。尤其是对草书符号的创立，"表例条贯，晓一通百""于其紊乱复杂之中，求出其清晰严整之演变规径"，从而为学习草书者大开方便之门（如图22）。

我们这里也是以今草为原本，不涉及章法布局、墨法等，单从它的

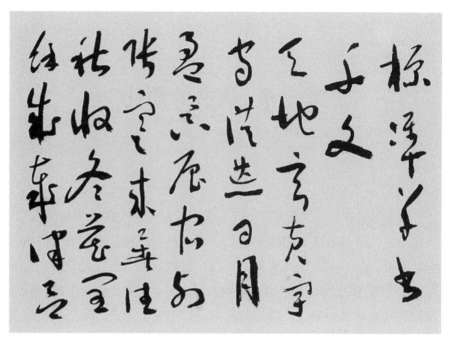

图 22 近现代 于右任《标准草书千字文》（局部）

书写特点，选择一些草字为例，进行解析和识读，而从中找出它的基本规律及其书写规范，以帮助初学者能够从繁杂浩渺的字海中看出些眉目，找出些窍门来，从而正确地识草、辨草、记草，为我们临碑摹帖起到一定的辅助作用，或者说能收到事半功倍的效果，进而能够规范书写草书。这便是本书的主要宗旨和功能所在。

第二章 草书的简化

宋人苏轼曾云："真生行，行生草，真如立，行如行，草如走。"意思是说，学习书法如同孩子学步，要先会站，再会走，而后能跑。也就是说，学习书法先要从楷书入手，再到行书，而后习草书，这样一个循序渐进的过程；同时也必须明白每个字是怎样变化而来的。所以，我们必须拿草书的笔法、结体与楷书、行书进行比较，从中找出些规律来。

前人曾说"楷静草动"，也就是说楷书的态势是静止的，叫"楷如立"；而草书的态势是飞动的，叫"草如奔"。这一静一动就从根本上打破了楷书的运笔方法和结字模式，也就是所说的"解散楷法"。代之而来的是笔画的删减、运笔的快捷、线条的圆转、笔画的并连等。

草书之所以行笔快捷，首先在于简化。它在不改变字的整体框架和主体结构的前提下，减少和省略了某些笔画或某一部分，用概括的、简练的笔画或符号取而代之。还有的则通过以点代画、以符代部、移位借连等手段进行了整体的简化。正如草书歌诀中所说"删繁损复笔带连"，这是草书的主要特点之一。简化的形式大致有以下几种：

一、点画简化

点画简化，是指在草书中对某些字删减或省略了某些笔画，以致从易、从简、从速，并为历代书家认可而形成的法度。下面举例说明：

图 23 点画简化：

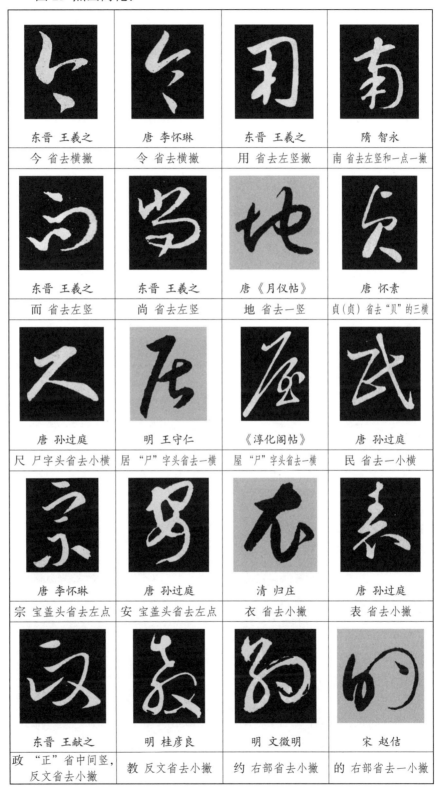

东晋 王羲之	唐 李怀琳	东晋 王羲之	隋 智永
今 省去横撇	令 省去横撇	用 省去左竖撇	南 省去左竖和一点一撇
东晋 王羲之	东晋 王羲之	唐《月仪帖》	唐 怀素
而 省去左竖	尚 省去左竖	地 省去一竖	贞（貞）省去"贝"的三横
唐 孙过庭	明 王守仁	《淳化阁帖》	唐 孙过庭
尺 尸字头省去小横	居 "尸"字头省去一横	屋 "尸"字头省去一横	民 省去一小横
唐 李怀琳	唐 孙过庭	清 归庄	唐 孙过庭
宗 宝盖头省去左点	安 宝盖头省去左点	衣 省去小撇	表 省去小撇
东晋 王献之	明 桂彦良	明 文徵明	宋 赵估
政 "正"省中间竖，反文省去小撇	教 反文省去小撇	约 右部省去小撇	的 右部省去一小撇

15

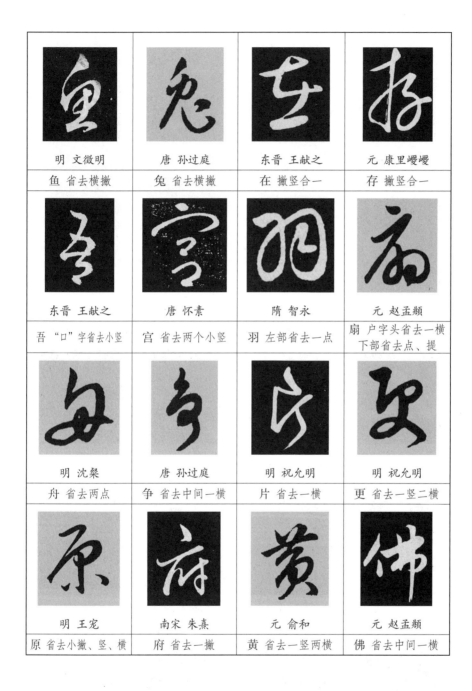

明 文徵明	唐 孙过庭	东晋 王献之	元 康里巎巎
鱼 省去横撇	兔 省去横撇	在 撇竖合一	存 撇竖合一

东晋 王献之	唐 怀素	隋 智永	元 赵孟頫
吾 "口"字省去小竖	宫 省去两个小竖	羽 左部省去一点	扇 户字头省去一横 下部省去点、提

明 沈粲	唐 孙过庭	明 祝允明	明 祝允明
舟 省去两点	争 省去中间一横	片 省去一横	更 省去一竖二横

明 王宠	南宋 朱熹	元 俞和	元 赵孟頫
原 省去小撇、竖、横	府 省去一撇	黄 省去一竖两横	佛 省去中间一横

二、部分简化

部分简化，是指在草书中对某些字删减或省略了结体中的某一部分，而且达成共识，书写起来更加简便。请看如下字例：

图 24 部分简化：

元 赵孟頫	元 鲜于枢	唐 贺知章	东晋 王羲之
寺 省去了"土"	益 省去"八"	厚 省去"日"	堂 省去"口"
清 归庄	唐 贺知章	唐 孙过庭	明 董其昌
时（時）省去"土"	享 省去"口"	易 省去"日"	庐（廬）省去"田"
北宋 黄庭坚	东晋 王羲之	唐 李怀琳	唐 怀素
舞 省去字头"⺌"	当（當）省去"𦥑"	阮 左耳部省去"阝"	为（爲）简化去"爲"
草书韵会	南宋 赵构	东晋 王羲之	明 张瑞图
尉 左部省去"示"	善 省去中间的"艹"	审（審）省去下部田	仓（倉）省去"彐"
元 赵孟頫	隋 智永	明 祝允明	明 王守仁
都 省去"日"	郡 省去"口"	承 省去两边的"八"	随（隨）省去左耳的"阝"、右部的"工"

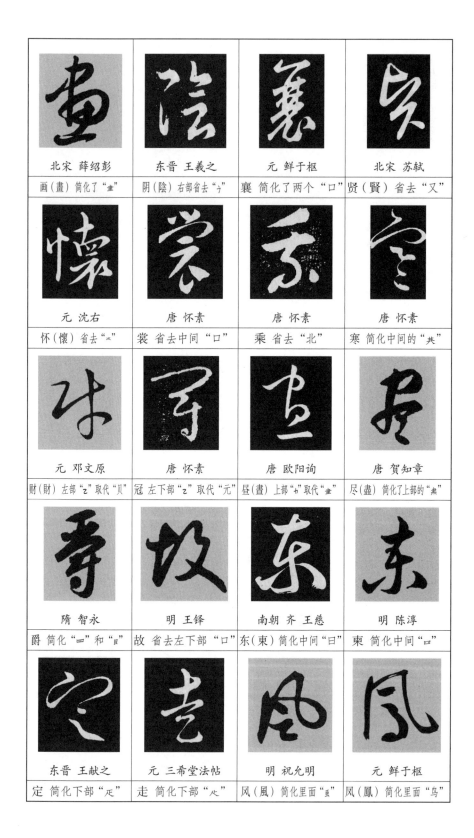

北宋 薛绍彭	东晋 王羲之	元 鲜于枢	北宋 苏轼
画（畫）简化了"畫"	阴（陰）右部省去"勹"	襄 简化了两个"口"	贤（賢）省去"又"
元 沈右	唐 怀素	唐 怀素	唐 怀素
怀（懷）省去"氺"	裳 省去中间"口"	乘 省去"北"	寒 简化中间的"共"
元 邓文原	唐 怀素	唐 欧阳询	唐 贺知章
财（財）左部"乙"取代"贝"	冠 左下部"乙"取代"元"	昼（晝）上部"⺶"取代"畫"	尽（盡）简化了上部的"聿"
隋 智永	明 王铎	南朝 齐 王慈	明 陈淳
爵 简化"罒"和"艮"	故 省去左下部"口"	东（東）简化中间"日"	東 简化中间"⺒"
东晋 王献之	元 三希堂法帖	明 祝允明	元 鲜于枢
定 简化下部"疋"	走 简化下部"疋"	风（風）简化里面"虫"	凤（鳳）简化里面"鸟"

三、整体简化

整体简化，是指将某些字从整体结构上进行了高度概括和省略，甚至形体上发生了较大程度的变异，但仍保持原字的本质和神态，而且经久不变，已为广大书家沿用。举例说明：

图 25 整体简化：

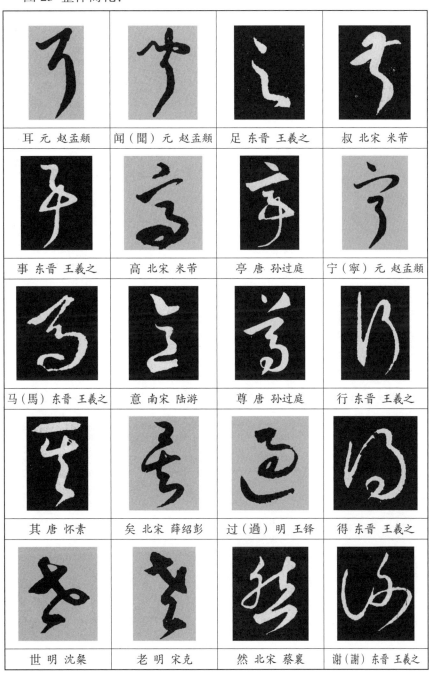

耳 元 赵孟頫	闻（聞）元 赵孟頫	足 东晋 王羲之	叔 北宋 米芾
事 东晋 王羲之	高 北宋 米芾	亭 唐 孙过庭	宁（寧）元 赵孟頫
马（馬）东晋 王羲之	意 南宋 陆游	尊 唐 孙过庭	行 东晋 王羲之
其 唐 怀素	矣 北宋 薛绍彭	过（過）明 王铎	得 东晋 王羲之
世 明 沈粲	老 明 宋克	然 北宋 蔡襄	谢（謝）东晋 王羲之

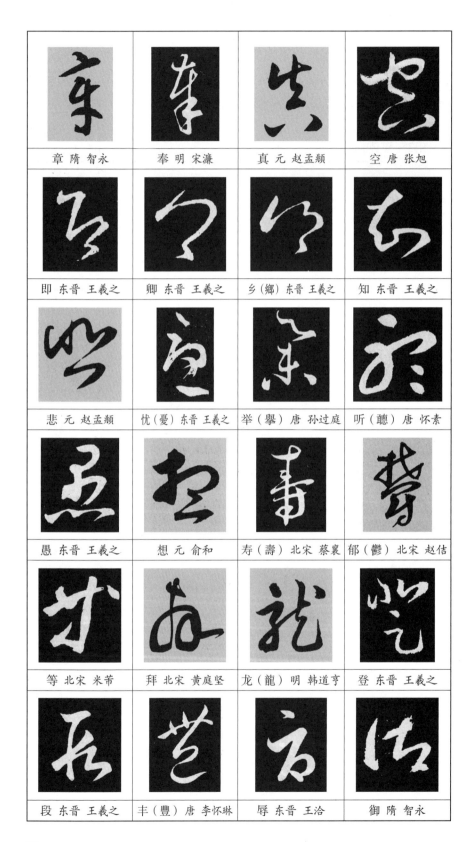

章 隋 智永	奉 明 宋濂	真 元 赵孟頫	空 唐 张旭
即 东晋 王羲之	卿 东晋 王羲之	乡(鄉)东晋 王羲之	知 东晋 王羲之
悲 元 赵孟頫	忧(憂)东晋 王羲之	举(舉)唐 孙过庭	听(聽)唐 怀素
愚 东晋 王羲之	想 元 俞和	寿(壽)北宋 蔡襄	郁(鬱)北宋 赵佶
等 北宋 米芾	拜 北宋 黄庭坚	龙(龍)明 韩道亨	登 东晋 王羲之
段 东晋 王羲之	丰(豐)唐 李怀琳	辱 东晋 王洽	御 隋 智永

四、来自章草、今草的简化

我们说过，章草是较为原始的草书，是古人为了节省时间和便于书写而创造的极其简化的草体，经过多少书家的研习使用，使之逐步法度化、规范化。所以我国在推广使用简化字时，许多简化字就是根据章草、今草而来的，只不过把它的笔画书写楷书化了。

图 26 来自章草、小草的简化：

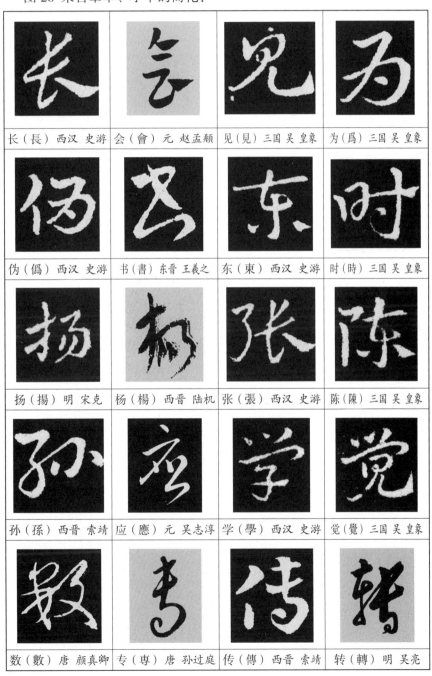

长（長）西汉 史游	会（會）元 赵孟頫	见（見）三国吴 皇象	为（爲）三国吴 皇象
伪（僞）西汉 史游	书（書）东晋 王羲之	东（東）西汉 史游	时（時）三国吴 皇象
扬（揚）明 宋克	杨（楊）西晋 陆机	张（張）西汉 史游	陈（陳）三国吴 皇象
孙（孫）西晋 索靖	应（應）元 吴志淳	学（學）西汉 史游	觉（覺）三国吴 皇象
数（數）唐 颜真卿	专（專）唐 孙过庭	传（傳）西晋 索靖	转（轉）明 吴亮

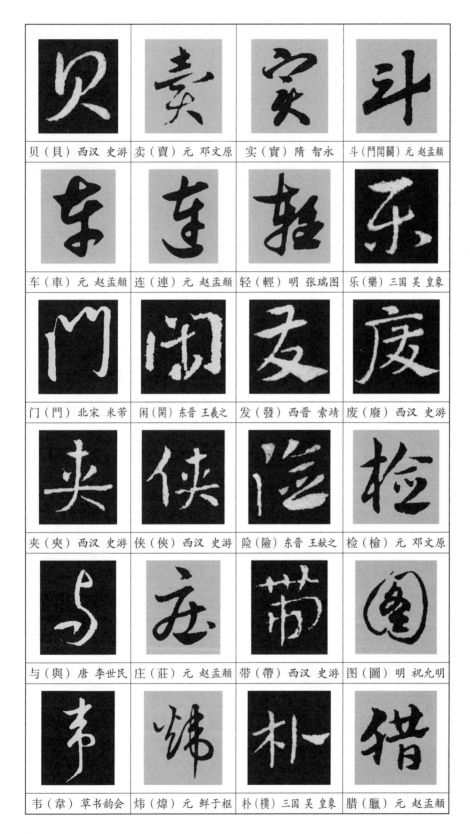

贝（貝）西汉 史游　　卖（賣）元 邓文原　　实（實）隋 智永　　斗（鬥閗鬬）元 赵孟頫

车（車）元 赵孟頫　　连（連）元 赵孟頫　　轻（輕）明 张瑞图　　乐（樂）三国吴 皇象

门（門）北宋 米芾　　闲（閑）东晋 王羲之　　发（發）西晋 索靖　　废（廢）西汉 史游

夹（夾）西汉 史游　　侠（俠）西汉 史游　　险（險）东晋 王献之　　检（檢）元 邓文原

与（與）唐 李世民　　庄（莊）元 赵孟頫　　带（帶）西汉 史游　　图（圖）明 祝允明

韦（韋）草书韵会　　炜（煒）元 鲜于枢　　朴（樸）三国吴 皇象　　腊（臘）元 赵孟頫

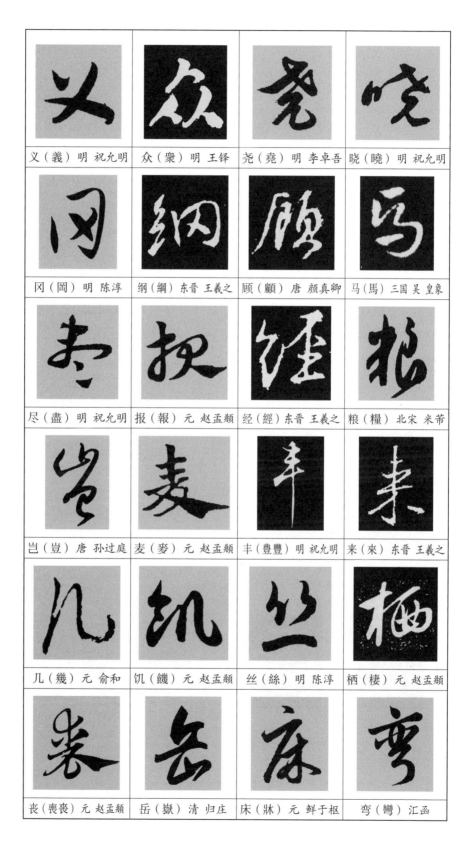

义（義）明 祝允明	众（眾）明 王铎	尧（堯）明 李卓吾	晓（曉）明 祝允明
冈（岡）明 陈淳	纲（綱）东晋 王羲之	顾（顧）唐 颜真卿	马（馬）三国吴 皇象
尽（盡）明 祝允明	报（報）元 赵孟頫	经（經）东晋 王羲之	粮（糧）北宋 米芾
岂（豈）唐 孙过庭	麦（麥）元 赵孟頫	丰（豐豊）明 祝允明	来（來）东晋 王羲之
几（幾）元 俞和	饥（饑）元 赵孟頫	丝（絲）明 陈淳	栖（棲）元 赵孟頫
丧（喪丧）元 赵孟頫	岳（嶽）清 归庄	床（牀）元 鲜于枢	弯（彎）汇函

第三章 草书的连贯

中国书法从东汉起，就用"永"字来概括汉字的基本笔画。"大凡笔法，点画八体，备于'永'字。"因此，"永字八法"被称为"习正书之准则"。正书即楷书，楷书的每一笔画是相对独立的，而且每一笔画都有起笔、行笔、止笔这三个过程，即称之为"起止有序"。而草书则就大为不同了，它的笔画几乎都是相连的，本来几笔乃至十几笔完成的字，草书只用两三笔甚至一笔就完成了。这就使原来的点、提、横、竖、撇、捺、钩、折等基本笔画发生了变异，把两画、三画乃至数画组合成一画而不可分割，使得草书的行笔得以简约快捷、连贯通畅，这是草书的又一主要特点。连贯的形式有以下几种，下面我们分别举例讲解：

一、笔画相连

1. 同画相连：就是把相同的两个以上的笔画连在一起，通过简化变形而一笔完成，如点画相连、横画相连、竖画相连、撇画相连等。

图 27-1 连点：

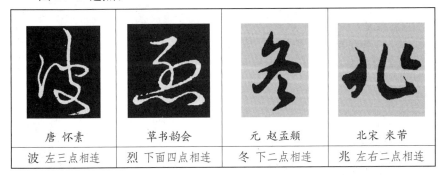

唐 怀素	草书韵会	元 赵孟頫	北宋 米芾
波 左三点相连	烈 下面四点相连	冬 下二点相连	兆 左右二点相连

图 27-2 连横：

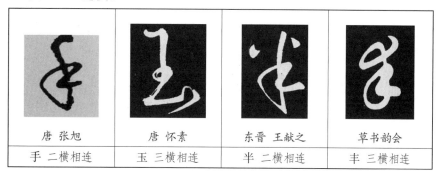

唐 张旭	唐 怀素	东晋 王献之	草书韵会
手 二横相连	玉 三横相连	半 二横相连	丰 三横相连

图 27-3 连竖：

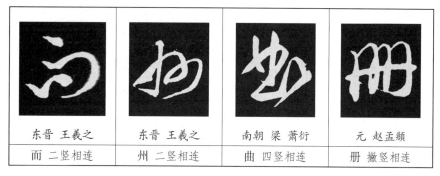

东晋 王羲之	东晋 王羲之	南朝 梁 萧衍	元 赵孟頫
而 二竖相连	州 二竖相连	曲 四竖相连	册 撇竖相连

图 27-4 连撇：

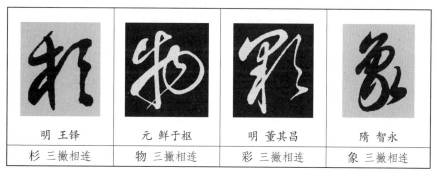

明 王铎	元 鲜于枢	明 董其昌	隋 智永
杉 三撇相连	物 三撇相连	彩 三撇相连	象 三撇相连

2. 异画相连：就是把两个以上的不同笔画连在一起，也通过省略变形而一笔完成。如撇横相连、竖横相连、撇捺相连、钩提相连、提横相连、钩点相连等。

图 28-1 撇横相连：

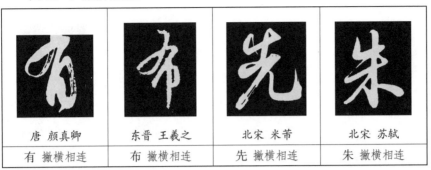

唐 颜真卿	东晋 王羲之	北宋 米芾	北宋 苏轼
有 撇横相连	布 撇横相连	先 撇横相连	朱 撇横相连

图 28-2 竖横相连：

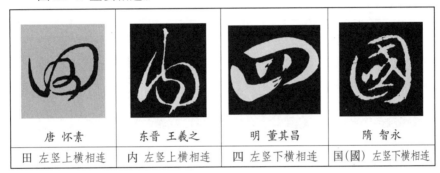

唐 怀素	东晋 王羲之	明 董其昌	隋 智永
田 左竖上横相连	内 左竖上横相连	四 左竖下横相连	国(國) 左竖下横相连

图 28-3 撇捺相连：

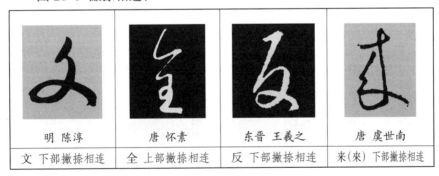

明 陈淳	唐 怀素	东晋 王羲之	唐 虞世南
文 下部撇捺相连	全 上部撇捺相连	反 下部撇捺相连	来(來) 下部撇捺相连

图 28-4 钩提相连：

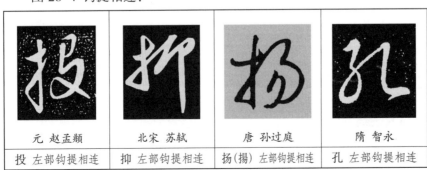

元 赵孟頫	北宋 苏轼	唐 孙过庭	隋 智永
投 左部钩提相连	抑 左部钩提相连	扬(揚) 左部钩提相连	孔 左部钩提相连

图 28-5 提横相连：

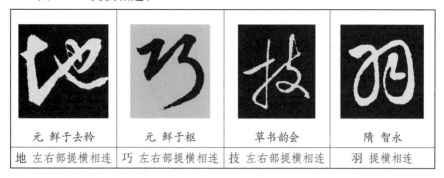

元 鲜于去矜	元 鲜于枢	草书韵会	隋 智永
地 左右部提横相连	巧 左右部提横相连	技 左右部提横相连	羽 提横相连

图 28-6 钩点相连：

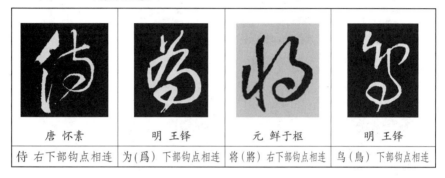

唐 怀素	明 王铎	元 鲜于枢	明 王铎
侍 右下部钩点相连	为(爲) 下部钩点相连	将(將) 右下部钩点相连	鸟(鳥) 下部钩点相连

二、体势相连

所谓体势，即楷字的结体布势。汉字楷书的结构形式，通常分为上下结构、左右结构、上中下结构、左中右结构、包围和半包围结构等。我们在书写汉字时，通常遵照基本笔顺规则：先横后竖、先撇后捺、从上到下、从左到右、从外到内、先里头后封口、先中间后两边等。然而书法中的草书就有所不同了，它通过省略、简化、借代、并连或改变笔顺等方法，使之上下、左右连成一体，从而一笔或两笔完成，并且体势贯通、浑然天成。下面分别举例示范。

1. 上下一体：是指上下结构和上中下结构的字用一笔或两笔把它连成一体了。

图29-1 上下一体：

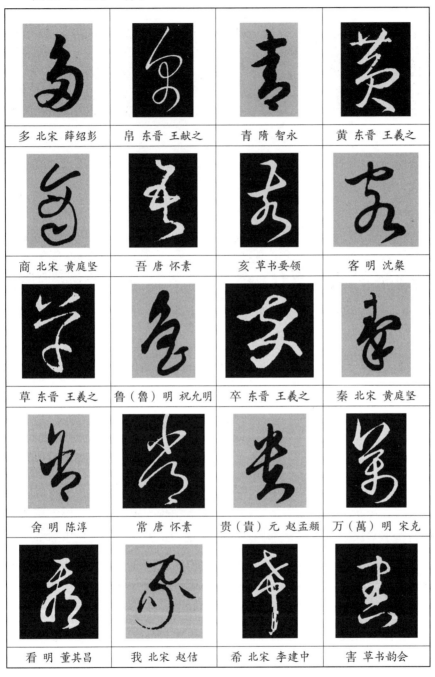

多 北宋 薛绍彭	帛 东晋 王献之	青 隋 智永	黄 东晋 王羲之
商 北宋 黄庭坚	吾 唐 怀素	亥 草书要领	客 明 沈粲
草 东晋 王羲之	鲁（魯）明 祝允明	卒 东晋 王羲之	秦 北宋 黄庭坚
舍 明 陈淳	常 唐 怀素	贵（貴）元 赵孟頫	万（萬）明 宋克
看 明 董其昌	我 北宋 赵佶	希 北宋 李建中	害 草书韵会

2. 左右一体：是指左右结构和左中右结构的字用一笔或两笔把它完成，使之左右或左中右连成一体。

图 29-2 左右一体：

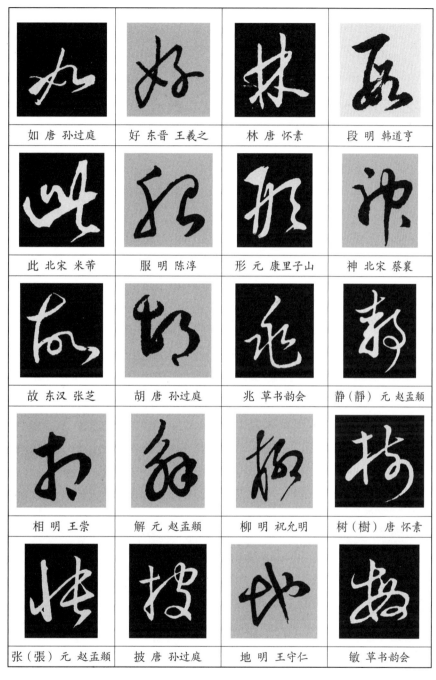

如 唐 孙过庭	好 东晋 王羲之	林 唐 怀素	段 明 韩道亨
此 北宋 米芾	服 明 陈淳	形 元 康里子山	神 北宋 蔡襄
故 东汉 张芝	胡 唐 孙过庭	兆 草书韵会	静（靜）元 赵孟𫖯
相 明 王崇	解 元 赵孟𫖯	柳 明 祝允明	树（樹）唐 怀素
张（張）元 赵孟𫖯	披 唐 孙过庭	地 明 王守仁	敏 草书韵会

　　3. 三位一体：是指上下结构的字中，有的是上部或下部又含左右结构；左右结构的字，有的是左部或右部又含上下结构，同样运用省略、借代等方法把它连成一体了，我们叫它"三位一体"。

图 29-3 三位一体：

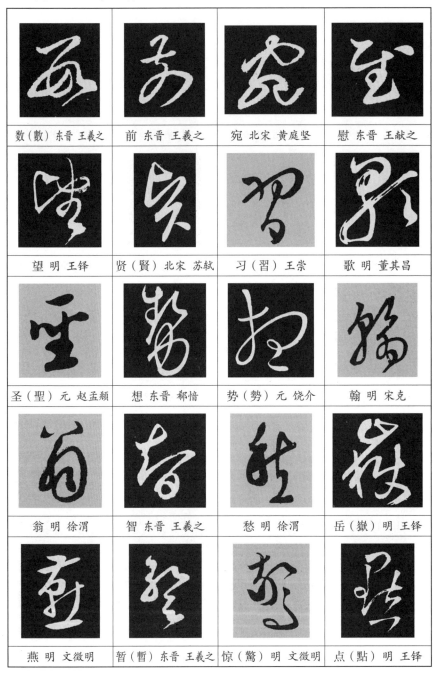

数（數）东晋 王羲之	前 东晋 王羲之	宛 北宋 黄庭坚	慰 东晋 王献之
望 明 王铎	贤（賢）北宋 苏轼	习（習）王崇	歌 明 董其昌
圣（聖）元 赵孟頫	想 东晋 郗愔	势（勢）元 饶介	翰 明 宋克
翁 明 徐渭	智 东晋 王羲之	愁 明 徐渭	岳（嶽）明 王铎
燕 明 文徵明	暂（暫）东晋 王羲之	惊（驚）明 文徵明	点（點）明 王铎

三、笔断意连

草书的特点之一是笔画相连，从而相对取消了笔画的独立性。但是在点画相连的运笔过程中，必须强调的是要突出主要笔画，也就是说要有重有轻、有实有虚。表示笔画的地方要实要重，这种连接时带出的虚线称为"牵丝"，也可能带出"附钩"。没有牵丝而走势相连、气脉相贯的虚线称为"飞渡"或"引带"。

我们在书写草书时要特别注意，要强调主要笔画，弱化牵丝附钩，做到提按分明、起止有序，千万不可随性恣意。因为牵丝太多、附钩连环，会让人看上去眼花缭乱、眉目不清，势必落入俗套。所以应当是有断有连、若断若连、笔断意连为好。

图 30 笔断意连：

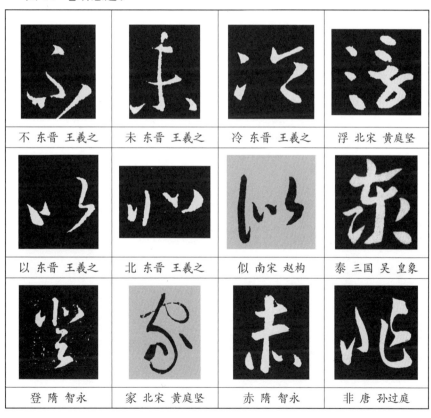

不 东晋 王羲之	未 东晋 王羲之	冷 东晋 王羲之	浮 北宋 黄庭坚
以 东晋 王羲之	北 东晋 王羲之	似 南宋 赵构	泰 三国 吴 皇象
登 隋 智永	家 北宋 黄庭坚	赤 隋 智永	非 唐 孙过庭

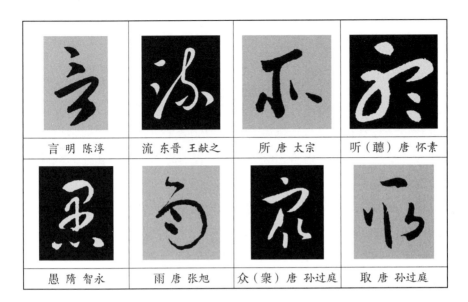

| 言 明 陈淳 | 流 东晋 王献之 | 所 唐 太宗 | 听（聽）唐 怀素 |
| 愚 隋 智永 | 雨 唐 张旭 | 众（衆）唐 孙过庭 | 取 唐 孙过庭 |

第四章 草书的借代

　　楷书有八种基本笔画：点、提、横、竖、撇、捺、折、钩。而这八种基本笔画使用于字的不同部位时，又发生不同的变化，形态各异。另外还有十多种由两个以上的笔画组合而成的复合笔画，包括横钩、竖钩、横折钩、横折弯钩、竖弯钩、竖折折钩、竖折、横撇、撇折等。这些笔画有起有止、收放有度、折转分明，而且有规有矩、曲直有节、不可损增。然而草字则大为不同，它通过以点代画、一画多用，还可以假借符号代替字的偏旁部首或某一部分这种借代的方式，从而达到快速、简捷的书写。因此，随之而来的便是笔画的重新组合，以及笔法的重新确立和笔顺的重新调整。

一、以点代画

　　在草书的借代中，一个突出的特点就是"以点代画"。所谓"以点代画"，就是用点画去取代一种或多种笔画，即可以代表横、竖、撇、捺这些基本笔画，也可以代表其他复合笔画，如横撇、折钩、弯钩、竖提等，甚至还可以作为一种符号代表字的偏旁部首或某一部分，这种点符借代使用得相当普遍。

图 31-1 点画代表横、竖、撇、捺：

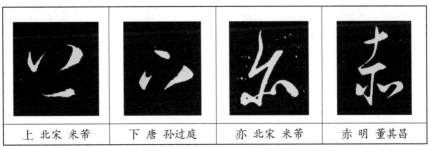

上 北宋 米芾	下 唐 孙过庭	亦 北宋 米芾	赤 明 董其昌

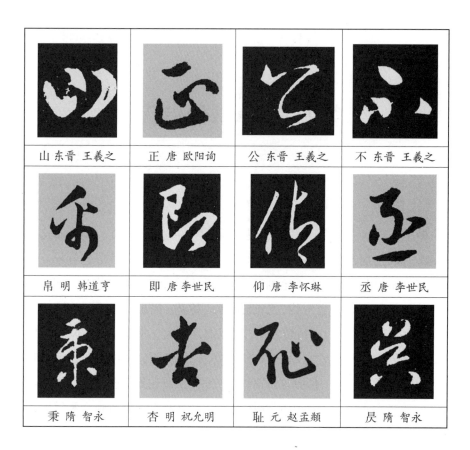

山 东晋 王羲之	正 唐 欧阳询	公 东晋 王羲之	不 东晋 王羲之
帛 明 韩道亨	即 唐 李世民	仰 唐 李怀琳	丞 唐 李世民
秉 隋 智永	杏 明 祝允明	耻 元 赵孟頫	昃 隋 智永

图 31-2 点画代表复合笔画：

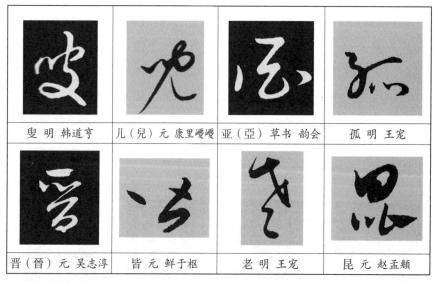

| 叟 明 韩道亨 | 儿（兒）元 康里巎巎 | 亚（亞）草书 韵会 | 孤 明 王宠 |
| 晋（晉）元 吴志淳 | 皆 元 鲜于枢 | 老 明 王宠 | 昆 元 赵孟頫 |

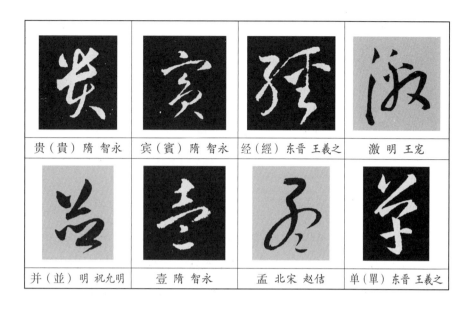

| 贵（貴）隋 智永 | 宾（賓）隋 智永 | 经（經）东晋 王羲之 | 激 明 王宠 |
| 并（並）明 祝允明 | 壹 隋 智永 | 孟 北宋 赵佶 | 单（單）东晋 王羲之 |

图 31-3 点画代表偏旁部首或某一部分：

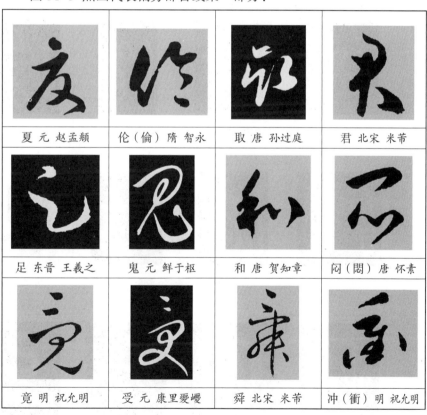

夏 元 赵孟頫	伦（倫）隋 智永	取 唐 孙过庭	君 北宋 米芾
足 东晋 王羲之	鬼 元 鲜于枢	和 唐 贺知章	闷（悶）唐 怀素
竟 明 祝允明	受 元 康里夒夒	舜 北宋 米芾	冲（衝）明 祝允明

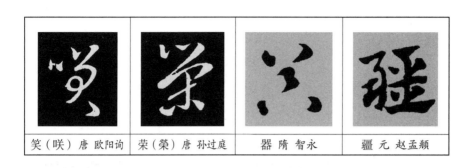

笑（咲）唐 欧阳询	荣（榮）唐 孙过庭	器 隋 智永	疆 元 赵孟頫

二、一画多用

草书中，借代的另一个突出的特点就是"一画多用""一符多用"，即一种笔画或一个符号可以代表几种笔画或几种偏旁部首。这种情况也很普遍，所以我们在学习中要认真识记和辨别。下面举例分述。

图 32 一画多用：

竖提	唐 孙过庭	东晋 王羲之	东晋 王献之	明 张弼
	代 单人旁	便 单人旁	得 双人旁	徐 双人旁
	唐 怀素	元 鲜于枢	东晋 王羲之	明 祝允明
	浅（淺）三点水	浦 三点水	许（許）言字旁	说（說）言字旁
横画	南朝 陈 陈伯智	隋 智永	唐 孙过庭	北宋 蔡襄
	热（熱）四点底	照 四点底	烈 四点底	忘 心字底

横画				
	东晋 王羲之	唐 李怀琳	东晋 王献之	明 王铎
	思 心字底	怨 心字底	悉 心字底	荒 "川" 字底
横写两点	明 宋克	唐 孙过庭	东晋 王羲之	东晋 王羲之
	古 两点代 "口"	名 两点代 "口"	问(問) 两点代 "口"	加 两点代 "口"
	唐 颜真卿	唐 孙过庭	明 张凤翼	唐 孙过庭
	者 两点代 "日"	曾 两点代 "日"	昏 两点代 "日"	晋(晉) 两点代 "日"
	东晋 王献之	隋 智永	明 王守仁	明 祝允明
	首 两点代 "目"	省 两点代 "目"	看 两点代 "目"	香 两点代 "曰"
	东晋 王献之	东晋 王羲之	明 王守仁	东晋 王羲之
	而 两点代两竖	以 两点代 "ㄣ"	典 两点代 "八"	空 两点代 "工"

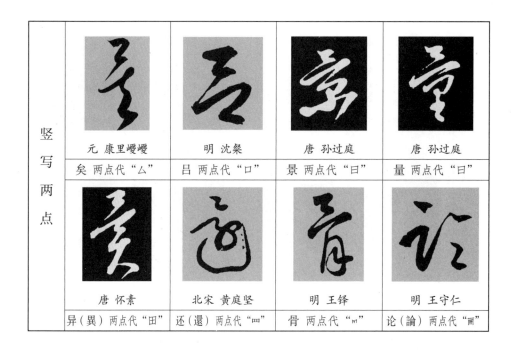

竖写两点	元 康里巎巎	明 沈粲	唐 孙过庭	唐 孙过庭
	矣 两点代"厶"	吕 两点代"口"	景 两点代"日"	量 两点代"曰"
	唐 怀素	北宋 黄庭坚	明 王铎	明 王守仁
	异（異）两点代"田"	还（還）两点代"罒"	骨 两点代"冂"	论（論）两点代"覀"

三、组合借代

所谓组合借代，就是在书写上下结构、左右结构的字时，为了方便整个字形笔画的连贯，在组合的过程中，可以移动某一部首的位置，改变原来的结体；也可以因势借笔，删减某一笔画或某一部位而重新组合；还可以改变笔顺，使某些笔画顺势而成。当然这几种方法并不是孤立的和绝对分割的，而是交叉进行的。这样移位借代、顺逆借连、因势删减、形随势变的方法，不仅简化了书写过程，而且改变了用笔技巧，平添了几分韵味。

图 33-1 移位借代：

既 北宋 赵佶	然 东晋 王羲之	都 元 赵孟頫	却（卻）明 王宠

助 东晋 王羲之	勤 明 祝允明	野 北宋 苏轼	郡 隋 智永
群 唐 怀素	劳（勞）东晋 王羲之	旁 明 祝允明	辞（辭）隋 智永
杀（殺）明 陈淳	寻（尋）东晋 王羲之	使 唐 怀素	乱（亂）元 鲜于枢

图 33-2 顺逆借连：

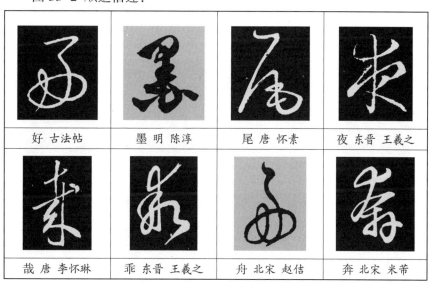

| 好 古法帖 | 墨 明 陈淳 | 尾 唐 怀素 | 夜 东晋 王羲之 |
| 哉 唐 李怀琳 | 乖 东晋 王羲之 | 舟 北宋 赵佶 | 奔 北宋 米芾 |

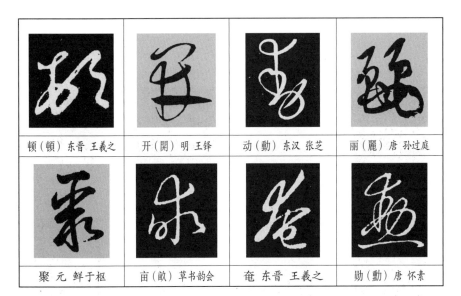

顿（頓）东晋 王羲之	开（開）明 王铎	动（動）东汉 张芝	丽（麗）唐 孙过庭
聚 元 鲜于枢	亩（畝）草书韵会	奄 东晋 王羲之	勋（勳）唐 怀素

图 33-3 因势删减：

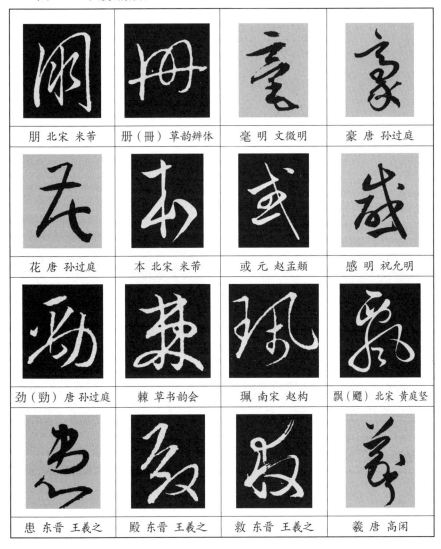

朋 北宋 米芾	册（冊）草韵辨体	毫 明 文徵明	豪 唐 孙过庭
花 唐 孙过庭	本 北宋 米芾	或 元 赵孟頫	感 明 祝允明
劲（勁）唐 孙过庭	棘 草书韵会	珮 南宋 赵构	飘（飃）北宋 黄庭坚
患 东晋 王羲之	殿 东晋 王羲之	救 东晋 王羲之	羲 唐 高闲

第五章 草书的变异

　　这里所说的草书的变异，是针对楷书、行书而言的。作为楷书或行书，它的笔画有固定的形态，笔法有基本的规矩，笔顺有基本的规则，结体有相对稳定的模式。而草书却一反常态，变化多端，它在笔画形态、笔法、笔顺以及结体布势等方面都发生了很大的变化。这些变化是异常的、难以想象的，甚至变得失去了原形。有的能够琢磨出它的由来和衍变轨迹，有的则无法追根溯源，只是多少年来被历代书家认可沿用，也就约定俗成，传用至今。但是这些变异也是有根有据、师出有名的，我们决不可随意删改或者擅自编造。下面，我们对草书变异的特点梳理一番，从中找出可循的法则。

一、笔画变异

　　本来，在楷书的笔画中，横就是横，竖就是竖，撇就是撇，捺就是捺，毋庸置疑。而草书呢？横不是横，竖不是竖，撇不是撇，捺不是捺，形态发生了根本变化，用笔也就不一样了。有些笔画该长的不长，该短的不短，该曲的不曲，该直的却弯，甚至用别的笔画取而代之。

图 34 笔画变异：

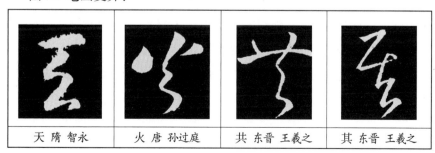

| 天 隋 智永 | 火 唐 孙过庭 | 共 东晋 王羲之 | 其 东晋 王羲之 |

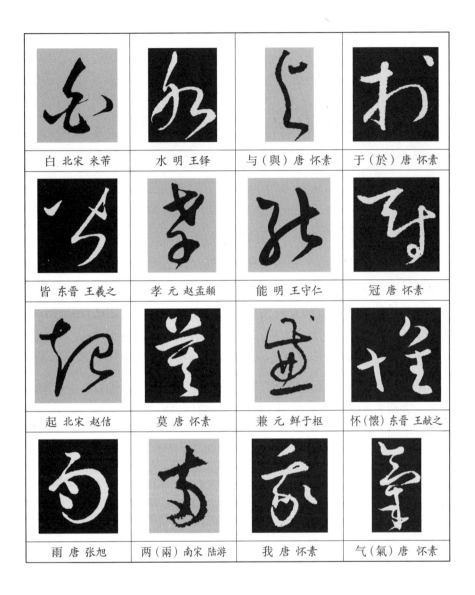

白 北宋 米芾	水 明 王铎	与（與）唐 怀素	于（於）唐 怀素
皆 东晋 王羲之	孝 元 赵孟頫	能 明 王守仁	冠 唐 怀素
起 北宋 赵佶	莫 唐 怀素	兼 元 鲜于枢	怀（懷）东晋 王献之
雨 唐 张旭	两（兩）南宋 陆游	我 唐 怀素	气（氣）唐 怀素

二、笔顺变异

我们在书写汉字时，按正常的笔顺规则应当是先横后竖、先撇后捺、从上到下、从左到右、从外到内、先里头后封口、先中间后两边等，而在草书的书写过程中却改变了基本的笔顺，一反常态，甚至"倒行逆施"，由此也改变了笔画的基本形态和结构的原来形式，但使得草书左右一体、上下贯通，这就是它的独到之处。

图 35 笔顺变异：

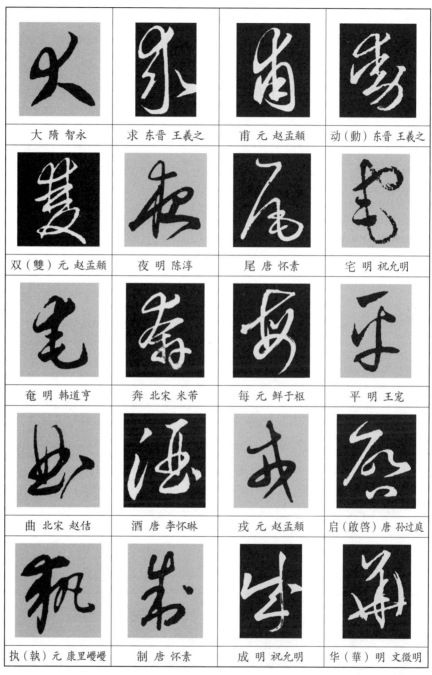

三、笔法变异

所谓笔法，就是书写用笔的方法，它是书法三要素——笔法、笔势、

笔意之一。书体不同，用笔的方法也就有所不同。草书用笔以"简捷为上"，因为它删繁就简、点画合一、行笔加快，从而取消了笔画的独立性，打乱了楷书用笔的基本方法，取而代之的是折曲用笔、使转交替、顺逆交错，形成了草书独特的用笔方法。

1. 折笔和曲笔：草书在笔法上的一个突出特点是大量地使用了弧形、圆形的笔画，而在笔画的连接上又少不了折转，因此形成了折笔成方、曲笔成圆的特点。它经常是曲中连折、折后接曲。为了连笔的需要，有些是正折曲，有些是反折曲，有些则是正、反折曲交替使用。

（1）折笔成方、曲笔成圆，是指折笔处形成有棱有角的方形笔画，而使转处形成圆弧形的曲线笔画（如图35-1，"△"代表折笔处，"○"代表曲笔处）。

图 36-1 折笔成方、曲笔成圆：

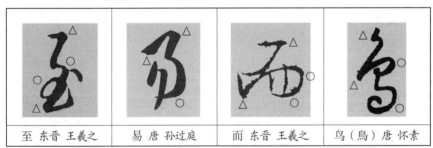

| 至 东晋 王羲之 | 易 唐 孙过庭 | 而 东晋 王羲之 | 鸟（鳥）唐 怀素 |

（2）正折曲，是指笔画先向右再向下，呈顺时针方向运转。

图 36-2 正折曲：

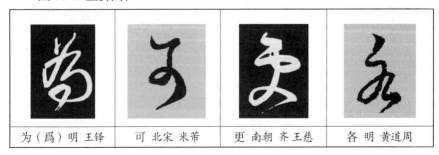

| 为（爲）明 王铎 | 可 北宋 米芾 | 更 南朝 齐王慈 | 各 明 黄道周 |

（3）反折曲，是指笔画先向左或先向下再向右，呈逆时针方向运转。

图 36-3 反折曲：

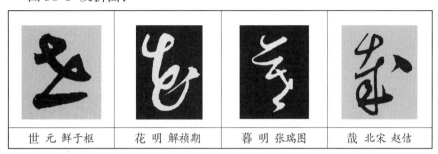

| 世 元 鲜于枢 | 花 明 解祯期 | 暮 明 张瑞图 | 哉 北宋 赵佶 |

（4）正、反折曲交替，是指在书写同一个字中，先后使用正折曲和反折曲交替进行。

图 36-4 正、反折曲交替：

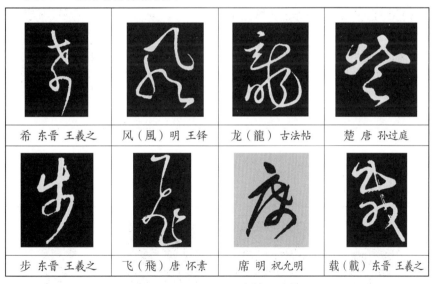

| 希 东晋 王羲之 | 风（風）明 王铎 | 龙（龍）古法帖 | 楚 唐 孙过庭 |
| 步 东晋 王羲之 | 飞（飛）唐 怀素 | 席 明 祝允明 | 载（載）东晋 王羲之 |

2. 环笔和绞笔：草书在笔法上的另一个突出特点是大量使用环笔和绞笔。

所谓环笔，就是成环状的曲笔。环笔的使用，使草书出现了多角多环的特点，一个字常常有一个甚至几个小的三角形或圆形。但这并非绝

对的三角形或圆形，而是不规则的变化丰富的角、环形状。因此在书写时要特别注意，哪部分是表现主要笔画的，哪部分是连笔带出来的。表现笔画的部分要写得相对粗重、饱满有力，连笔带出来的部分要轻细柔弱、似断若连。

图 37-1 半环：

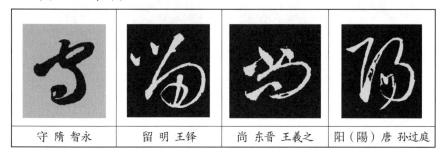

| 守 隋 智永 | 留 明 王铎 | 尚 东晋 王羲之 | 阳（陽）唐 孙过庭 |

图 37-2 全环：

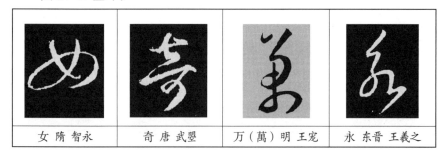

| 女 隋 智永 | 奇 唐 武瞾 | 万（萬）明 王宠 | 永 东晋 王羲之 |

图 37-3 角环：

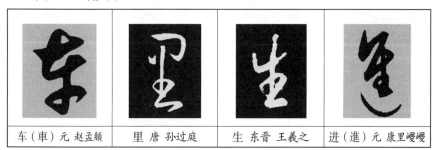

| 车（車）元 赵孟頫 | 里 唐 孙过庭 | 生 东晋 王羲之 | 进（進）元 康里巎巎 |

图 37-4 多环：

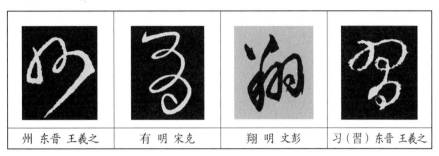

| 州 东晋 王羲之 | 有 明 宋克 | 翔 明 文彭 | 习（習）东晋 王羲之 |

所谓绞笔，是指在一个字之中连续写出多个弧笔、呈绞缠环转之状的笔法。它反转往复、盘环交错，有"翔龙游蛇"之势，如"万岁古藤"之态，所以在书写时更需要把握主次分明、疏密有致。这需要靠合理的提按用笔来处理，不论如何绞缠多变，也不能乱了程序，乱了法度。

图 38-1 正绞：

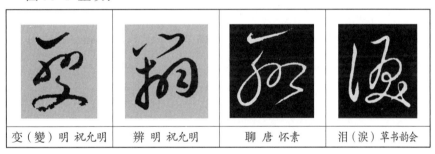

| 变（變）明 祝允明 | 辨 明 祝允明 | 聊 唐 怀素 | 泪（淚）草书韵会 |

图 38-2 反绞：

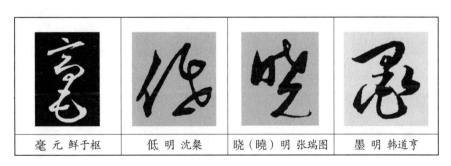

| 毫 元 鲜于枢 | 低 明 沈粲 | 晓（曉）明 张瑞图 | 墨 明 韩道亨 |

图 38-3 正、反交错：

| 察 元 康里巎巎 | 绕（繞）草书韵会 | 燕 东晋 王羲之 | 龟（龜）北宋 苏轼 |

四、结体变异

所谓结体，是指字的结构与形体，也叫"间架结构""结字"，或者说是讲字的构成形式和组织方法，它是书法技法的三大要素之一。楷书的结体讲究宽窄、长短、高矮、虚实、收放、疏密、正斜、避让、呼应等。草书不仅仅讲究这些，更多的是一反常态，变化无穷。它运用简化、借代、移位、并连、改变笔顺等手段，使各部位乃至整体的形态发生变异，甚至完全改变原来的基本结构而面目全非。本来上宽下窄的变成上窄下宽了，本来左重右轻的变成左轻右重了，本来上密下疏的变成上疏下密了，本来左收右放的变成左放右收了，本来是上下结构的变成左右结构了，等等，正所谓"奇形离合，数意兼包"。但仔细分析研究，这些变化是有一定规律的，是根据一定的法则而形成的。

图 39-1 左右变异：

| 别 明 宋濂 | 知 东晋 王羲之 | 欲 东晋 王羲之 | 赋（賦）唐 孙过庭 |
| 散 北宋 黄庭坚 | 新 明 沈粲 | 郭 南朝 齐 王慈 | 都 东晋 王羲之 |

图 39-2 上下变异：

矣 北宋 米芾	辜 西晋 索靖	盛 唐 月仪帖	意 东晋 王羲之
登 明 陈淳	辱 东晋 王洽	无（無）东晋 王羲之	常 东晋 王羲之

图 39-3 整体变异：

辛 东晋 王献之	武 北宋 米芾	叔 明 董其昌	春 元 鲜于去矜
幸 元 康里巎巎	曹 明 宋克	虑（慮）东晋 王羲之	慰 东晋 王羲之
庆（慶）东晋 王羲之	忧（憂）东晋 王羲之	交 明 董其昌	率 北宋 黄庭坚

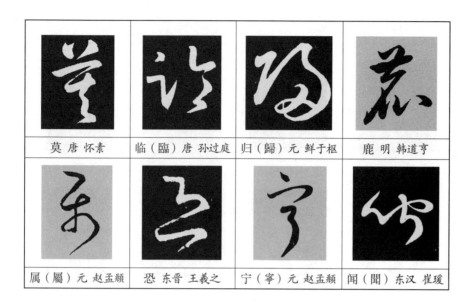

莫 唐 怀素	临（臨）唐 孙过庭	归（歸）元 鲜于枢	鹿 明 韩道亨
属（屬）元 赵孟頫	恐 东晋 王羲之	宁（寧）元 赵孟頫	闻（聞）东汉 崔瑗

第六章 草书的符号化

　　草书大量地采用点画和假借符号来代替偏旁部首，甚至使字形发生了很大的变化，并且逐步形成了一些固定的模式和规范，这就是草书不同于其他书体的又一突出特征——符号化。

　　早在 20 世纪 30 年代，现代著名书法家于右任召集一些海内外专家创立了标准草书社，发动了一次书法艺术的重要改革。他们从历代书法的演变中，用科学的方法加以整理归纳出标准草书，找出了习草的规律，制定了有系统的代表符号。草书符号的创立给学书者识草、辨草、写草带来了极大的方便。

　　所谓"符号"，即用某一种笔画来代表偏旁部首，包括独体字与合体字。它以其"建一为首，同类相从"的特点，使学书者从纷纭的变化中找出清晰可辨的规律，这样易于理解，便于记忆，利于练习，从而收到举一反三、触类旁通的效果。

一、同符同用

　　所谓同符同用，就是同一种偏旁部首使用同一种符号代替，可以以此类推，照写不误。

　　图 40-1 同符同用——左偏旁：

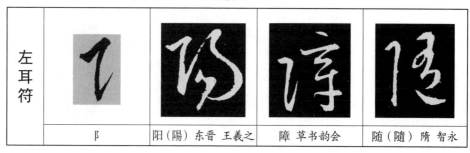

左耳符			
阝	阳（陽）东晋 王羲之	障 草书韵会	随（隨）隋 智永

提手符		挂 明 董其昌	提 元 赵孟頫	操 东晋 王献之
	扌			
木字符		枯 唐 孙过庭	柯 明 董其昌	柳 元 赵孟頫
	木			
禾字符		秋 唐 李世民	种（種）南朝齐 王慈	稍 东晋 王羲之
	禾			
月字符		服 东晋 王羲之	腰 明 董其昌	胜（勝）东晋 郗愔
	月			
绞丝符		红（紅）明 王铎	终（終）唐 怀素	绿（綠）明 文徵明
	子			
日字符		时（時）东晋 王羲之	晓（曉）元 赵孟頫	暖 明 董其昌
	日			

口字符	口	唤 明 莫如忠	啼 草书韵会	味 唐 李世民
水字符	氵	波 唐 孙过庭	流 元 康里巎巎	涧（澗）明 祝允明
马字符	马（馬）	骚（騷）草书韵会	骏（駿）元 鲜于枢	骄（驕）唐 欧阳询
足字符	訁（𧾷）	路 东晋 王羲之	践（踐）隋 智永	跃（躍）隋 智永
女字符	女	姑 东晋 王廙	始 元 赵孟頫	妙 东晋 王羲之
火字符	火	烟 元 鲜于枢	烽 草书韵会	烂（爛）南宋 赵构

食字符	饣（食）	饮（飲）北宋 苏轼	余（餘）北宋 苏轼	馆（館）唐 武曌
金字符	钅（金）	销（銷）明 祝允明	锦（錦）元 管道升	铁（鐵）东晋 王献之
弓字符	弓	张（張）北宋 米芾	强 唐 孙过庭	弹（彈）元 康里巙巙
反犬符	犭	独（獨）唐 孙过庭	狗 明 王铎	犹（猶）东晋 王羲之
山字符	山	峙 草书韵会	崛 说文	峡（峽）明 王铎
示字符	礻	祝 明 董其昌	祖 东晋 王羲之	祥 唐 怀素

牛字符				
	牛	物 元 鲜于枢	牧 明 王铎	特 三国吴 皇象
米字符				
	米	粉 东晋 纪瞻	粗 东晋 王羲之	精 唐 孙过庭
走字符				
	走	骚（騷）草书韵会	骏（駿）元 鲜于枢	骄（驕）唐 欧阳询
舟字符				
	舟	航 北宋 黄庭坚	舷 元 鲜于枢	般 草书韵会
耳字符				
	耳	耶 东晋 王羲之	耽 唐 孙过庭	联（聯）北宋 赵构
车字符				
	车（車）	轼（軾）北宋 苏轼	轸（軫）明 祝允明	轩（軒）明 陈淳

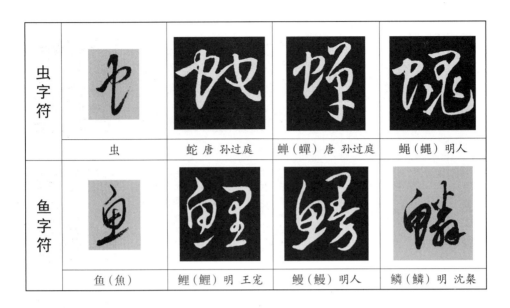

虫字符	虫	蛇 唐 孙过庭	蝉（蟬）唐 孙过庭	蝇（蠅）明人
鱼字符	鱼（魚）	鲤（鯉）明 王宠	鳗（鰻）明人	鳞（鱗）明 沈粲

图 40-2 同符同用——右偏旁：

立刀符	刂	则（則）唐 怀素	刑 北宋 黄庭坚	创（創）草书韵会
月字符	月	朗 唐 欧阳询	朝 南朝 梁 萧衍	期 东晋 王羲之
右耳符	阝	郎 东晋 王羲之	郡 隋 智永	邦 北宋 米芾

页字符	页（頁）	须（須）明 董其昌	顽（頑）北宋 苏轼	颜（顏）北宋 苏洵
欠字符	欠	欲 北宋 米芾	款（欵）北宋 黄庭坚	歌 北宋 米芾
隹字符	隹	雄 元 赵孟頫	虽（雖）明 王守仁	雅 明 王宠
戈字符	戈	戟 明 董其昌	戡 草韵辨体	战（戰）明 祝允明
戋字符	戋（戔）	残（殘）北宋 黄庭坚	贱（賤）元 礼实	栈（棧）草书韵会
见字符	见（見）	规（規）唐 孙过庭	亲（親）唐 贺知章	观（觀）唐 怀素

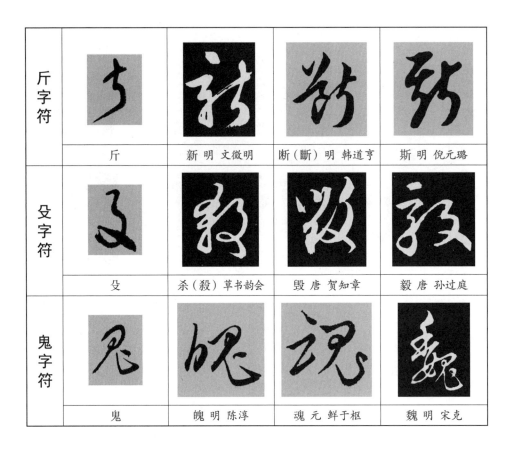

斤字符	斤	新 明 文徵明	断（斷）明 韩道亨	斯 明 倪元璐
殳字符	殳	杀（殺）草书韵会	毁 唐 贺知章	毅 唐 孙过庭
鬼字符	鬼	魄 明 陈淳	魂 元 鲜于枢	魏 明 宋克

图 40-3 同符同用——字首：

宝盖符	宀	室 唐 武翌	宣 元 赵孟𫖯	富 隋 智永
人字符	人	会（會）隋 智永	金 元 赵孟𫖯	命 东晋 王羲之

草字符			
艹（艹）	草 唐 孙过庭	落 隋 智永	蒙 元 康里巎巎
竹字符			
竹	笔（筆）北宋 米芾	篆 元 赵孟頫	篮（籃）元 赵孟頫
雨字符			
�	云（雲）唐 孙过庭	雷 元 康里巎巎	灵（靈）唐 怀素
穴字符			
穴	空 唐 张旭	窄 草书韵会	窗（窻）明人
山字符			
山	峰（峯）唐 孙过庭	崖 唐 孙过庭	岳（嶽）南宋 吴说
立字符			
立	竟 明 王铎	章 明 陈淳	童 明 文徵明

59

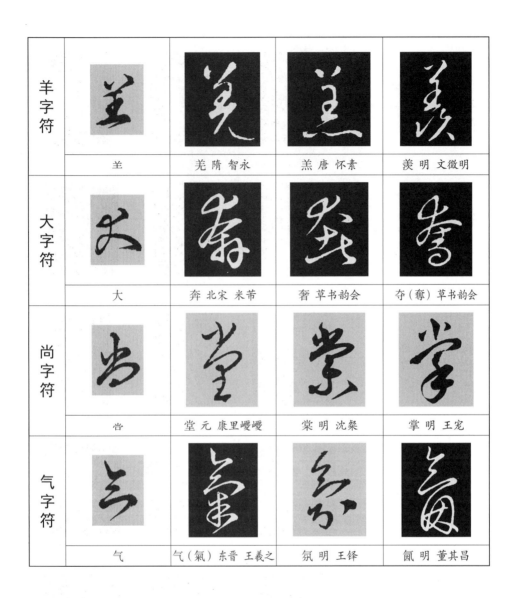

羊字符	羊	羨 隋 智永	羔 唐 怀素	羨 明 文徵明
大字符	大	奔 北宋 米芾	奢 草书韵会	夺（夺）草书韵会
尚字符	尚	堂 元 康里巎巎	棠 明 沈粲	掌 明 王宠
气字符	气	气（氣）东晋 王羲之	氛 明 王铎	氤 明 董其昌

图 40-4 同符同用——字底：

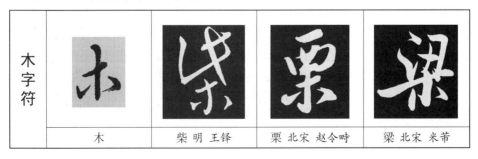

木字符	木	柴 明 王铎	栗 北宋 赵令畤	梁 北宋 米芾

土字符				
	土	坐 北宋 米芾	壁 明 王宠	坚（堅）北宋 朱熹

女字符				
	女	妄 元 康里巙巙	委 元 饶介	要 元 赵孟頫

皿字符				
	皿	益 元 鲜于枢	盈 元 揭傒斯	盏（盞）草书韵会

心字符				
	心	志（誌）唐 孙过庭	忠 隋 智永	悉 东晋 王献之

走之符				
	辶	迅 唐 孙过庭	迢 明人	逝 草书韵会

日字符				
	日	旨 东晋 王羲之	昔 唐 李怀琳	替 北宋 米芾

示字符				
	示	祭 元 鲜于枢	察 唐 怀素	禁 北宋 蔡襄
豆字符				
	豆	岂（豈）明 宋克	丰（豐）明 王铎	登 明 文徵明
贝字符				
	贝（貝）	贡（貢）隋 智永	贾（賈）草书韵会	资（資）唐 孙过庭
衣字符				
	衣	衮 唐 贺知章	裴 唐 孙过庭	装（裝）元 赵孟頫
手字符				
	手	摩 唐 怀素	擘 草书韵会	击（擊）明 董其昌

　　在同符同用这个内容中，我们只选取了一部分有代表性的符号和例字加以说明，还有许多不能逐一列举，比如目字符、竖心符等。此外，需要说明的是，同一个字符用在不同的部位时，写法也就不同。比如山

字符、日字符、女字符、木字符、土字符、火字符等，作左偏旁或字头、字底时，写法不一，形态也就大相径庭，下面还会涉及这方面的内容。

二、同符异用

所谓同符异用，就是同一种符号假借两种以上的偏旁部首，或者说是"一符多用"。下面举例说明。

图 41-1 同符异用——左旁：

人字符	代表符号	し	便 东晋 王羲之	俗 唐 李怀琳	从（從）东晋 王羲之
	代表偏旁部首	亻 彳 讠（言）氵	许（許）东晋 王羲之	语（語）隋 智永	消 东晋 王羲之
提手符	代表符号	扌	拱 唐 孙过庭	于（於）唐 褚遂良	旋 东晋 王羲之
	代表偏旁部首	扌 方 幸 手 片	拜 东晋 王羲之	报（報）明 文徵明	笺（牋）唐 怀素

		代表符号	孔 隋 智永	孤 唐 欧阳询	绝(絶) 东晋 王羲之
子字符		代表偏旁部首 丝(糸) 歺 弓	殆 唐 欧阳询	能 唐 孙过庭	弱 唐 怀素
阜字符		代表符号	陋 明 沈度	隔 东晋 王羲之	归(歸) 东晋 王羲之
		代表偏旁部首 阝 弓 身 贝(貝)	师(師) 明 韩道亨	张(張) 唐 孙过庭	贱(賤) 明 韩道亨
竖心符		代表符号	怅(悵) 东晋 王羲之	惇 草书韵会	收 隋 智永
		代表偏旁部首 忄 月 丬 爿(爿)	协(協) 元 赵孟頫	博 唐 孙过庭	将(將) 唐 李世民

示字符	代表符号	弓	神元 康里巎巎	礼（禮）元 赵孟頫	被明 文徵明
	代表偏旁部首	礻 耳 礻 耳 身	听（聽）东晋 王羲之	聆隋 智永	射隋 智永
足字符	代表符号	乙	路 唐 孙过庭	踏明 解祯期	魂 草书韵会
	代表偏旁部首	足 云 正 立 川（臣）	竭隋 智永	疏隋 智永	临（臨）元 赵孟頫
石字符	代表符号	万	破明 王守仁	碑明 宋克	辟明人
	代表偏旁部首	石 启 歹 酉	酬元 赵孟頫	醋 草书韵会	死唐 贺知章

走字符	代表符号	走	起 东晋 王羲之	趁 北宋 米芾	规（規）唐 孙过庭
	代表偏旁部首	走 夫 矢 立	矩 唐 孙过庭	短 东晋 王羲之	端 明 陈淳
车字符	代表符号	车	轻（輕）唐 孙过庭	转（轉）明 祝允明	朝 元 鲜于枢
	代表偏旁部首	车(車) 卓 京 享	斡 草书韵会	就 明 王铎	敦 明 祝允明
日字符	代表符号	日	晦 隋 智永	晖（暉）明 祝允明	略 唐 李世民
	代表偏旁部首	日 田 目 白	眠 隋 智永	睡 北宋 黄庭坚	皓 元 康里巎巎

土字符	代表符号	七	坡 北宋 米芾	埃 元 康里巎巎	切 隋 智永
	代表偏旁部首	土 古 士 忄 卜	故 东晋 王献之	怀（懷懷）东晋 王羲之	悔 草书韵会
骨字符	代表符号	丰	骸 隋 智永	体（體）明 宋克	影 明 王铎
	代表偏旁部首	骨 晨 景 舌（膈）	翩 草书韵会	辞（辭）唐 孙过庭	乱（亂）唐 贺知章
米字符	代表符号	半	粒 元 赵孟頫	糠 唐 怀素	糟 唐 孙过庭
	代表偏旁部首	米 采 半	叛 隋 智永	判 北宋 苏舜元	释（釋）隋 智永

67

图 41-2 同符异用——右旁：

立刀符	代表符号	づ			
			则（則）唐 武塱	创（創）草书韵会	外 唐 孙过庭
	代表偏旁部首	刂 卜 丁 寸			
			封 明 解缙	对（對）唐 怀素	卫（衛）明 王铎
辛字符	代表符号	孑			
			辟 草书韵会	辞（辭）隋 智永	徐 元 鲜于枢
	代表偏旁部首	辛 余 羊 羍 手			
			解 隋 智永	群 明 文徵明	拜 元 康里巎巎
又字符	代表符号	ꓯ			
			取 隋 智永	驭（馭）明 韩道亨	叙（敍）明 姚绶
	代表偏旁部首	又 夂 夊 久 攴 殳			
			敷 草书韵会	殿 东晋 王羲之	亩（畝）东汉 崔瑗

月字符	代表符号	多			
			期 明 祝允明	朝 南朝梁 萧衍	将（將）南朝齐 王慈
	代表偏旁部首	月 咼 蜀	予 尋		
			祸（禍）元 赵孟頫	得 东晋 王羲之	烛（燭）唐 欧阳询
令字符	代表符号	令			
			铃（鈴）明 文徵明	聆 元 鲜于枢	矜 隋 智永
	代表偏旁部首	令 今 龠 仑（侖） 品			
			于（於）东晋 王羲之	临（臨）隋 智永	伦（倫）隋 智永
帚字符	代表符号	帚			
			帚 草书韵会	扫（掃）明 王宠	归（歸）元 鲜于枢
	代表偏旁部首	帚 曼			
			妇（婦）隋 智永	浸 明 韩道亨	侵 草书韵会

页字符	代表符号	王	领（領）唐 孙过庭	顿（頓）东晋 王羲之	影 东晋 王羲之
	代表偏旁部首	页（頁）彡 欠 亘	欣 东晋 王羲之	欲 元 胡长孺	恒 东晋 王羲之
斤字符	代表符号	3	折 东晋 王羲之	斩（斬）明 祝允明	行 东晋 王羲之
	代表偏旁部首	斤 丂 亏 攵	朽 东晋 王羲之	亏（虧）唐 孙过庭	微 唐 怀素
属字符	代表符号	耳	属（屬）唐 孙过庭	嘱（囑）东晋 王羲之	瞩（矚）淳化阁帖
	代表偏旁部首	属（屬）聂（聶）尔（爾）	摄（攝）元 赵孟頫	慑（懾）北宋 米芾	称（稱）唐 怀素

两字符	代表符号	禹	辆（輛）元 赵孟頫	备（備）东晋 王羲之	满（滿）唐 怀素
	代表偏旁部首	两 莆 㒼			
火字符	代表符号	灮	秋 明 王铎	能 唐 孙过庭	新 元 鲜于枢
	代表偏旁部首	火 乇 斤			
录字符	代表符号	录	绿（綠）元 鲜于枢	鞠 元 赵孟頫	深 唐 怀素
	代表偏旁部首	录 匊 罙			
司字符	代表符号	司	嗣 唐 孙过庭	钧（鈞）隋 智永	烟 明 王衡
	代表偏旁部首	司 匀 因			
勿字符	代表符号	匃	物 北宋 蔡襄	拘 唐 孙过庭	纳（納）隋 智永
	代表偏旁部首	勿 句 内			
反字符	代表符号	乁	故 东晋 王羲之	取 东晋 王羲之	孔 北宋 赵佶
	代表偏旁部首	攵 又 乚			

图 41-3 同符异用——上部：

三点符	代表符号		覆 元 鲜于枢	学（學）隋 智永	荣（榮）元 赵孟頫
	代表偏旁部首	竹 炒 幽 切 巛 业	留 明 王铎	业（業）东晋 王献之	巢 元 陈基
门字符	代表符号		闲（閑）唐 张旭	阁（閣）明 王铎	冠 明 王铎
	代表偏旁部首	门（門） 四 冂	罪 唐 怀素	罗（羅）明 周天球	冈（岡）元 赵孟頫
曰字符	代表符号		量 明 饶介	景 隋 智永	骨 明 王铎
	代表偏旁部首	日 四 田 回 厶	还（還）东晋 王羲之	矣 北宋 米芾	异（異）唐 怀素

厂字符	代表符号	フ	厚 明 王守仁	原 唐 怀素	反 东晋 王羲之
	代表偏旁部首	厂 尸 厂 户 尸 户	厣 唐 武瞾	屡（屢）明 王守仁	扇 隋 智永
北字符	代表符号	北	北 唐 怀素	背 元 鲜于枢	登 东晋 王羲之
	代表偏旁部首	北 火 非 加	悲 东晋 王献之	翡 元 陈基	驾（駕）清 朱崑田
戈字符	代表符号	戈	世 唐 怀素	希 东晋 王羲之	孝 唐 贺知章
	代表偏旁部首	廿 屮 垚 产 叒 文	桑 明 王宠	尧（堯）元 鲜于枢	吝 唐 李怀琳

草字符	代表符号	艹	菜 隋 智永	兰（蘭）东晋 王献之	笔（筆）明 宋克
	代表偏旁部首	艹（艹）竹 丷	节（節）唐 怀素	尊 明 董其昌	前 南宋 沈复
爪字符	代表符号	爫	受 东晋 王羲之	舜 北宋 米芾	乱（亂）唐 贺知章
	代表偏旁部首	爫 号 四 立	浮 明 文徵明	竟 明 祝允明	竞（競）东汉 刘炟
雨字符	代表符号	雨	霏 明 董其昌	雪 东晋 王羲之	虞 东晋 王羲之
	代表偏旁部首	雨 虍			
林字符	代表符号	林	楚 明 董其昌	郁（鬱）北宋 赵佶	樊 草韵辨体
	代表偏旁部首	林 楙 槑			

图 41-4 同符异用——下部：

			些 草韵辨体	冬 唐 孙过庭	老 明 董其昌
二字符	代表符号				
	代表偏旁部首	二 乙 八 丶 工 疋	左 唐 颜真卿	兵 东晋 谢璠伯	足 东晋 王羲之
口字符	代表符号		吾 唐 怀素	告 东晋 王献之	昏 明 张凤翼
	代表偏旁部首	口 日 目 白	曾 东晋 王羲之	首 唐 月仪帖	皆 唐 李怀琳
心字符	代表符号		忘 唐 孙过庭	忽 东晋 王献之	亦 东晋 王羲之
	代表偏旁部首	心 灬 小 儿	烈 草书韵会	熊 草书韵会	荒 唐 孙过庭

巾字符	代表符号				
			帛 明 韩道亨	席 明 祝允明	奇 元 康里巎巎
	代表偏旁部首	巾 叼 少 山 内			
			禹 唐 李怀琳	禽 元 鲜于枢	步 东晋 王羲之
寸字符	代表符号				
			守 唐 怀素	寺 元 赵孟頫	而 唐 怀素
	代表偏旁部首	寸 四 勹 冋 同			
			马（馬）东晋 王羲之	写（寫寫）北宋 杜衍	高 元 赵孟頫
戈字符	代表符号				
			奕 北宋 米芾	哭 明 宋克	奏 唐 孙过庭
	代表偏旁部首	大 犬 廾 天 贝（貝）火			
			弊 元 赵孟頫	质（質）唐 孙过庭	焚 明 祝允明

一字符	代表符号	一			
			旦 明 王铎	思 东晋 王羲之	愚 元 鲜于枢
	代表偏旁部首	心 灬 一 小 火			
			亦 东晋 王羲之	照 明 王铎	焚 明 文徵明
走字符	代表符号	乚			
	代表偏旁部首	辶 廴 匚	逆 草书韵会	延 东晋 王羲之	匪 元 赵孟頫
疋字符	代表符号	疋			
	代表偏旁部首	疋 龰 豆	楚 唐 欧阳询	定 唐 欧阳询	登 元 康里巙巙
示字符	代表符号	示			
	代表偏旁部首	示 糸	宗 元 鲜于枢	奈 元 鲜于枢	紫（縈）明 沈周
衣字符	代表符号	衣			
	代表偏旁部首	衣 小	表 明 祝允明	衰 东晋 王羲之	恭 元 揭傒斯

77

三、异符同用

所谓异符同用，就是同旁异写，即同一种偏旁部首可以有两种以上的写法。下面举例说明：

图 42-1 异符同用——左部：

三点符					
			清 北宋 黄庭坚	清 唐 孙过庭	清 东晋 王羲之
单人符					
			信 唐 李世民	信 东晋 王羲之	信 唐 李世民
双人符					
			德 淳化阁帖	德 东晋 王羲之	德 唐 贺知章
言字符					
			诗（詩）唐 贺知章	诗（詩）明 吴宽	诗（詩）元 赵孟頫
竖心符					
			悟 元 赵孟頫	悟 唐 孙过庭	悟 明 王铎

足字符			路 唐 颜真卿	路 北宋 苏轼	路 南齐 萧道成
方字符			旋 明 王宠	旋 东晋 王羲之	旋 东晋 王羲之
车字符			轻（輕）明 张瑞图	轻（輕）东晋 王羲之	轻（輕）唐 怀素
			轻（輕）隋 智永	轻（輕）唐 孙过庭	轻（輕）明 王铎
示字符			神 隋 智永	神 唐 李世民	神 东晋 王羲之
			神 唐 孙过庭	神 北宋 蔡襄	神 元 康里巎巎

图 42-2 异符同用——右部：

立刀符		
则（則）北宋 米芾	则（則）唐 武曌	则（則）唐 李怀琳
又字符		
取 隋 智永	取 东晋 王羲之	取 元 鲜于枢
三撇符		
形 明 倪元璐	形 隋 智永	形 元 赵孟頫
页字符		
领（領）明 王守仁	领（領）隋 智永	领（領）唐 孙过庭
反文符		
数（數）明 莫云卿	数（數）唐 颜真卿	数（數）东晋 王羲之
殳字符		
毅 明人	毅 唐 孙过庭	毅 草书韵会

图 42-3 异符同用——上部：

竹字符		篆 北宋 米芾	篆 明 解缙	篆 唐 孙过庭
曰字符		景 唐 李世民	景 清 归庄	景 隋 智永
立字符		竟 明 王铎	竟 明 张瑞图	竟 明 祝允明
爪字符		受 元 赵孟頫	受 明 徐渭	受 东晋 王羲之
业字符		业（業）明 董其昌	业（業）唐 怀素	业（業）明 王铎
癶字符		登 东晋 王羲之	登 明 王铎	登 唐 怀素

图 42-4 异符同用——下部：

心字符		悉 东晋 王羲之	悉 东晋 王羲之	悉 东晋 王羲之
四点符		然 北宋 黄庭坚	然 南朝 宋 刘齐	然 东晋 王羲之
走之符		运（運）唐 怀素	运（運）明 宋克	运（運）元 赵孟頫
建字符		建 唐 怀素	建 元 邓文原	建 唐 孙过庭
日字符		者 唐 颜真卿	者 东晋 王羲之	者 东晋 王羲之
贝字符		贵（貴）唐 颜真卿	贵（貴）隋 智永	贵（貴）明 王宠

第七章 草书的合并通用

　　中国汉字的组合是很有规律，很有讲究，也很有学问的，有独体字、合体字，而许多合体字又由两个或几个独体字组合而成。比如双"木"为"林"，三"木"是"森"，"木""子"成"李"，"立""早"是"章"等，举不胜举。还有许多字是偏旁部首不同，但另一部分是相同的，比如"侍""待""特""诗"，"侮""海""诲""梅""悔"，"漫""谩""慢""嫚""幔"等。它们形状相似或相近，有的甚至读音相同或相近，即使读音不同，另一部分的写法却是相同的。草书中的符号化，使偏旁部首的书写简化快捷，更有规律可循。而另一部分的书写怎么统一呢？我们可以以此类推，采用同样的草法去写，这就是草书的合并通用。我们掌握了这种方法，在书写草字时，就可以举一反三，易记易写，方便多了。当然有些字也不能完全套用，下面举些字例：

图 43 合并通用：

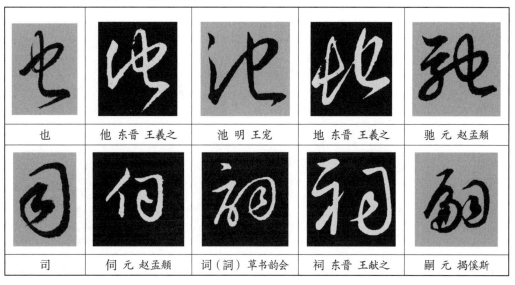

也	他 东晋 王羲之	池 明 王宠	地 东晋 王羲之	驰 元 赵孟頫
司	伺 元 赵孟頫	词（詞）草书韵会	祠 东晋 王献之	嗣 元 揭傒斯

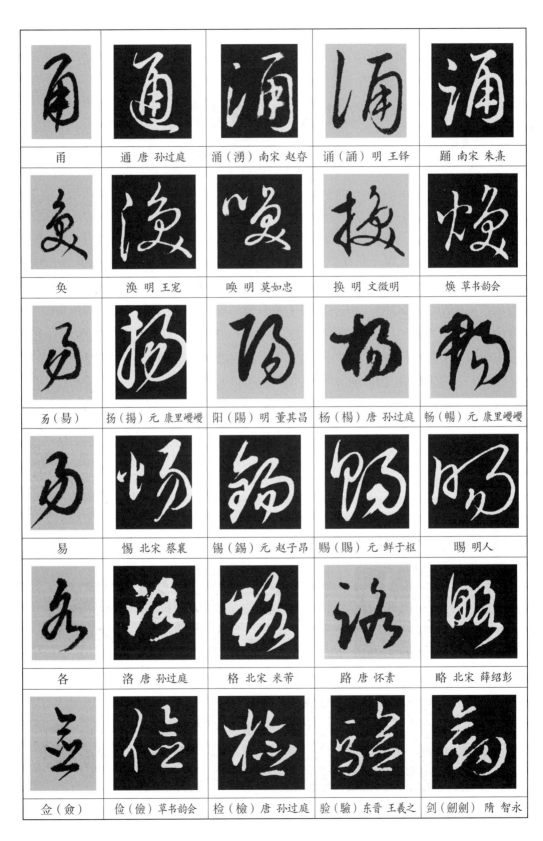

甬	通 唐 孙过庭	涌（湧）南宋 赵眘	诵（誦）明 王铎	踊 南宋 朱熹
奂	涣 明 王宠	唤 明 莫如忠	换 明 文徵明	焕 草书韵会
㑥（易）	扬（揚）元 康里巎巎	阳（陽）明 董其昌	杨（楊）唐 孙过庭	畅（暢）元 康里巎巎
易	惕 北宋 蔡襄	锡（錫）元 赵子昂	赐（賜）元 鲜于枢	晹 明人
各	洛 唐 孙过庭	格 北宋 米芾	路 唐 怀素	略 北宋 薛绍彭
佥（僉）	俭（儉）草书韵会	检（檢）唐 孙过庭	验（驗）东晋 王羲之	剑（劍剱）隋 智永

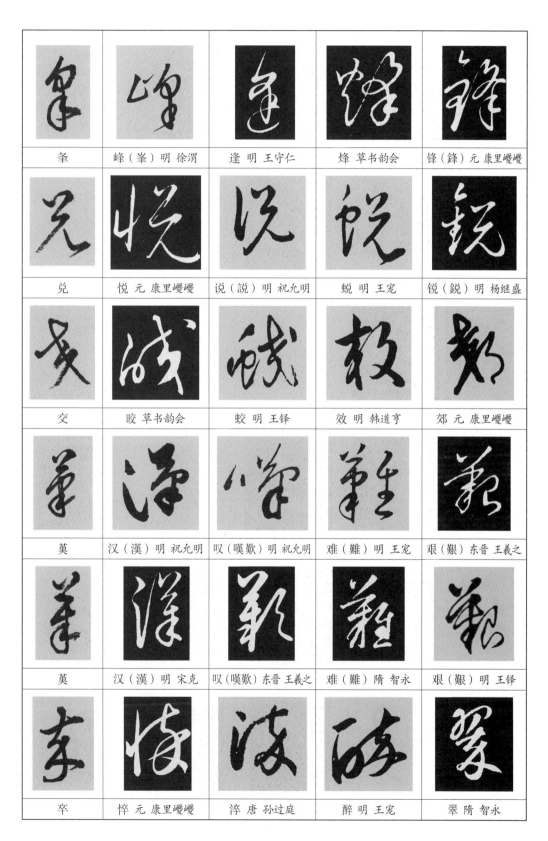

夆	峰（峯）明 徐渭	逢 明 王守仁	烽 草书韵会	锋（鋒）元 康里巎巎
兑	悦 元 康里巎巎	说（説）明 祝允明	蜕 明 王宠	锐（鋭）明 杨继盛
交	皎 草书韵会	蛟 明 王铎	效 明 韩道亨	郊 元 康里巎巎
莫	汉（漢）明 祝允明	叹（嘆歎）明 祝允明	难（難）明 王宠	艰（艱）东晋 王羲之
莫	汉（漢）明 宋克	叹（嘆歎）东晋 王羲之	难（難）隋 智永	艰（艱）明 王铎
卒	悴 元 康里巎巎	淬 唐 孙过庭	醉 明 王宠	翠 隋 智永

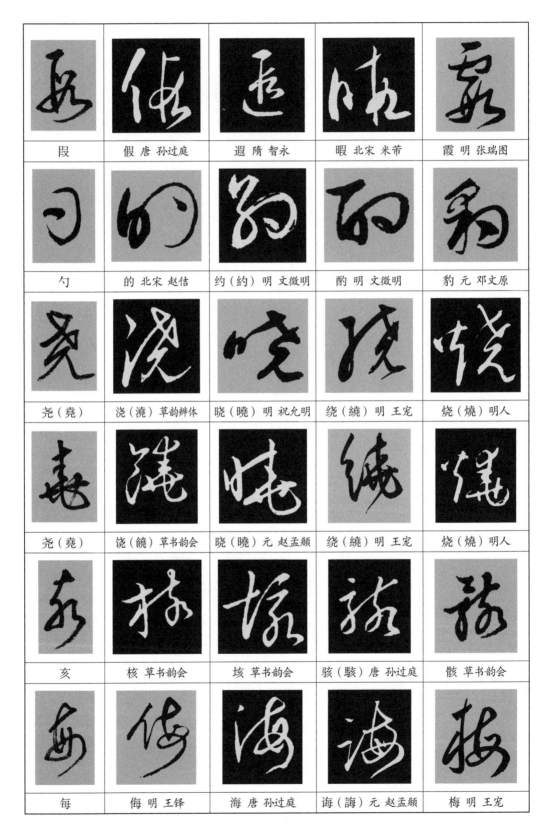

段	假 唐 孙过庭	遐 隋 智永	暇 北宋 米芾	霞 明 张瑞图
勺	的 北宋 赵佶	约（約）明 文徵明	酌 明 文徵明	豹 元 邓文原
尧（堯）	浇（澆）草韵辨体	晓（曉）明 祝允明	绕（繞）明 王宠	烧（燒）明人
尧（堯）	饶（饒）草书韵会	晓（曉）元 赵孟頫	绕（繞）明 王宠	烧（燒）明人
亥	核 草书韵会	垓 草书韵会	骇（駭）唐 孙过庭	骸 草书韵会
每	侮 明 王铎	海 唐 孙过庭	诲（誨）元 赵孟頫	梅 明 王宠

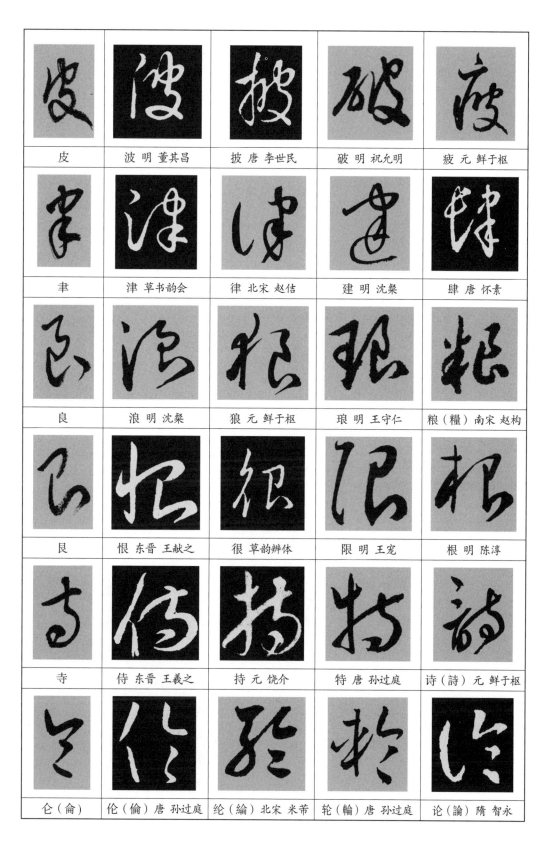

皮	波 明 董其昌	披 唐 李世民	破 明 祝允明	疲 元 鲜于枢
聿	津 草书韵会	律 北宋 赵佶	建 明 沈粲	肆 唐 怀素
良	浪 明 沈粲	狼 元 鲜于枢	琅 明 王守仁	粮（糧）南宋 赵构
艮	恨 东晋 王献之	很 草韵辨体	限 明 王宠	根 明 陈淳
寺	侍 东晋 王羲之	持 元 饶介	特 唐 孙过庭	诗（詩）元 鲜于枢
仑（侖）	伦（倫）唐 孙过庭	纶（綸）北宋 米芾	轮（輪）唐 孙过庭	论（論）隋 智永

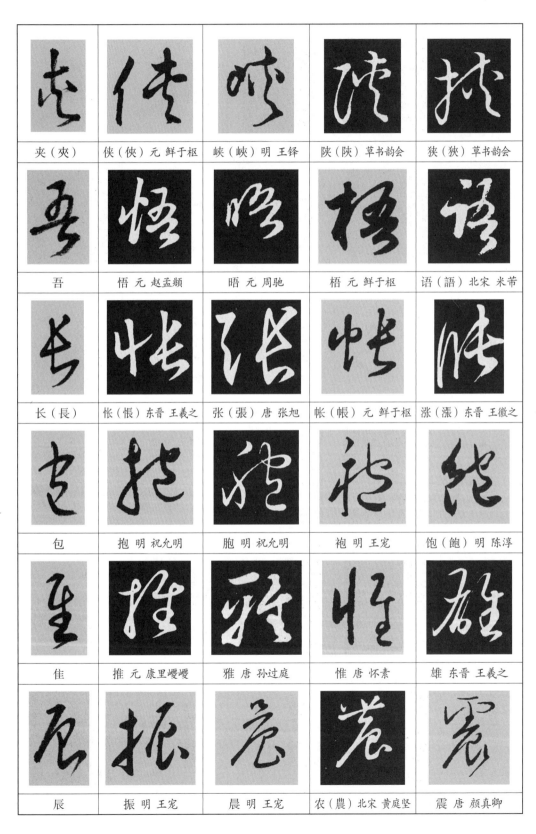

夹（夾）	侠（俠）元 鲜于枢	峡（峽）明 王铎	陕（陝）草书韵会	狭（狹）草书韵会
吾	悟 元 赵孟頫	晤 元 周驰	梧 元 鲜于枢	语（語）北宋 米芾
长（長）	怅（悵）东晋 王羲之	张（張）唐 张旭	帐（帳）元 鲜于枢	涨（漲）东晋 王徽之
包	抱 明 祝允明	胞 明 祝允明	袍 明 王宠	饱（飽）明 陈淳
隹	推 元 康里巎巎	雅 唐 孙过庭	惟 唐 怀素	雄 东晋 王羲之
辰	振 明 王宠	晨 明 王宠	农（農）北宋 黄庭坚	震 唐 颜真卿

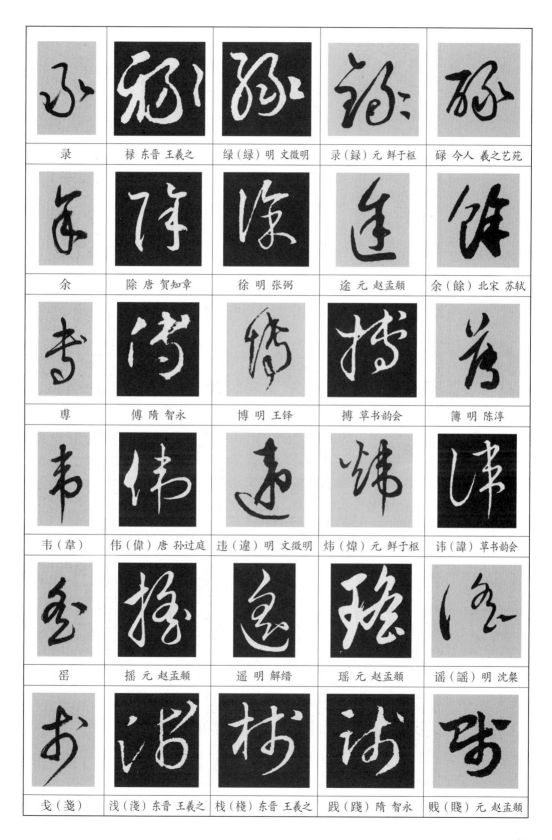

录	禄 东晋 王羲之	绿（綠）明 文徵明	录（録）元 鲜于枢	碌 今人 羲之艺苑
余	除 唐 贺知章	徐 明 张弼	途 元 赵孟頫	余（餘）北宋 苏轼
尃	傅 隋 智永	博 明 王铎	搏 草书韵会	簿 明 陈淳
韦（韋）	伟（偉）唐 孙过庭	违（違）明 文徵明	炜（煒）元 鲜于枢	讳（諱）草书韵会
䍃	摇 元 赵孟頫	遥 明 解缙	瑶 元 赵孟頫	谣（謡）明 沈粲
戋（戔）	浅（淺）东晋 王羲之	栈（棧）东晋 王羲之	践（踐）隋 智永	贱（賤）元 赵孟頫

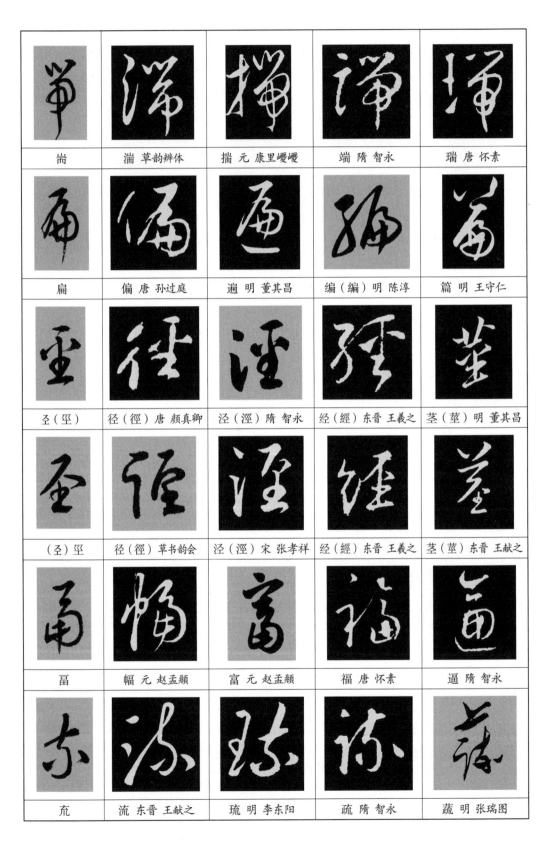

耑	湍 草韵辨体	揣 元 康里巎巎	端 隋 智永	瑞 唐 怀素
扁	偏 唐 孙过庭	遍 明 董其昌	编（編）明 陈淳	篇 明 王守仁
圣（巠）	径（徑）唐 颜真卿	泾（涇）隋 智永	经（經）东晋 王羲之	茎（莖）明 董其昌
（圣）巠	径（徑）草书韵会	泾（涇）宋 张孝祥	经（經）东晋 王羲之	茎（莖）东晋 王献之
畐	幅 元 赵孟頫	富 元 赵孟頫	福 唐 怀素	逼 隋 智永
㐬	流 东晋 王献之	琉 明 李东阳	疏 隋 智永	蔬 明 张瑞图

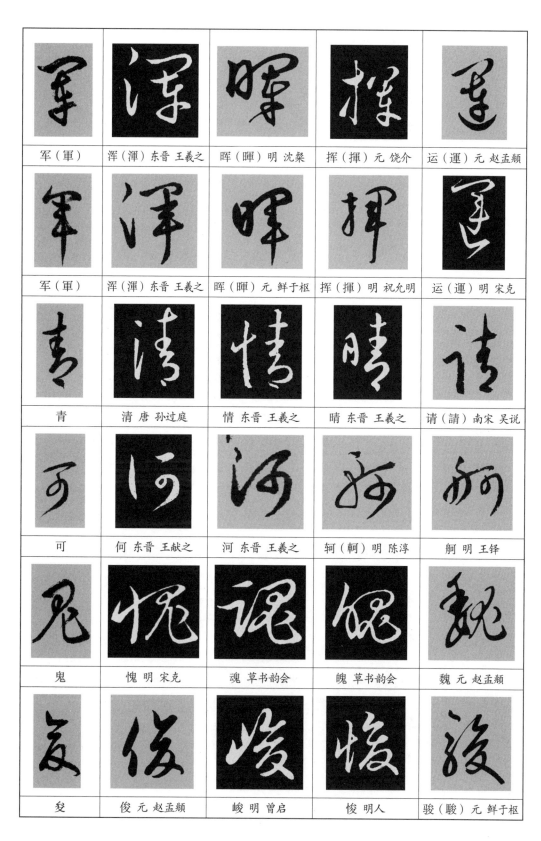

军（軍）	浑（渾）东晋 王羲之	晖（暉）明 沈粲	挥（揮）元 饶介	运（運）元 赵孟頫
军（軍）	浑（渾）东晋 王羲之	晖（暉）元 鲜于枢	挥（揮）明 祝允明	运（運）明 宋克
青	清 唐 孙过庭	情 东晋 王羲之	晴 东晋 王羲之	请（請）南宋 吴说
可	何 东晋 王献之	河 东晋 王羲之	轲（軻）明 陈淳	舸 明 王铎
鬼	愧 明 宋克	魂 草书韵会	魄 草书韵会	魏 元 赵孟頫
夋	俊 元 赵孟頫	峻 明 曾启	悛 明人	骏（駿）元 鲜于枢

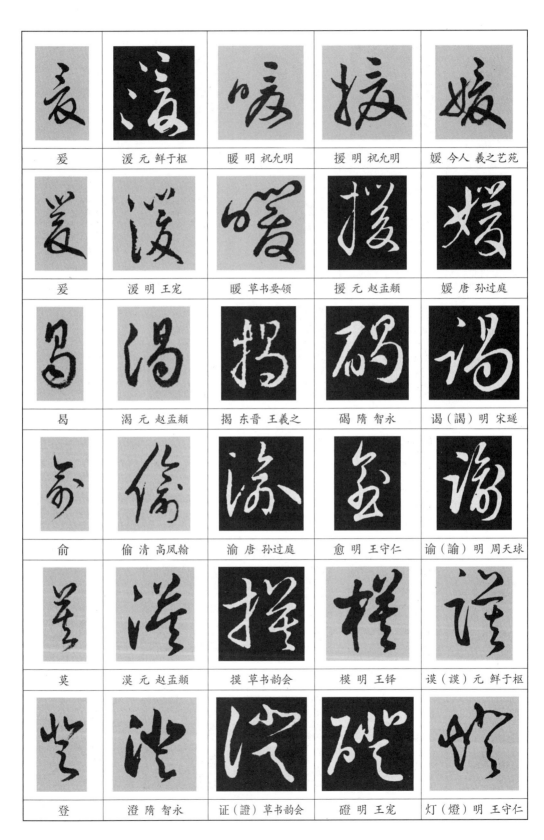

爱	溇 元 鲜于枢	暖 明 祝允明	援 明 祝允明	媛 今人 義之艺苑
爱	溇 明 王宠	暖 草书要领	援 元 赵孟頫	媛 唐 孙过庭
曷	渴 元 赵孟頫	揭 东晋 王義之	碣 隋 智永	谒（謁）明 宋璲
俞	偷 清 高凤翰	渝 唐 孙过庭	愈 明 王守仁	谕（諭）明 周天球
莫	漠 元 赵孟頫	摸 草书韵会	模 明 王铎	谟（謨）元 鲜于枢
登	澄 隋 智永	证（證）草书韵会	磴 明 王宠	灯（燈）明 王守仁

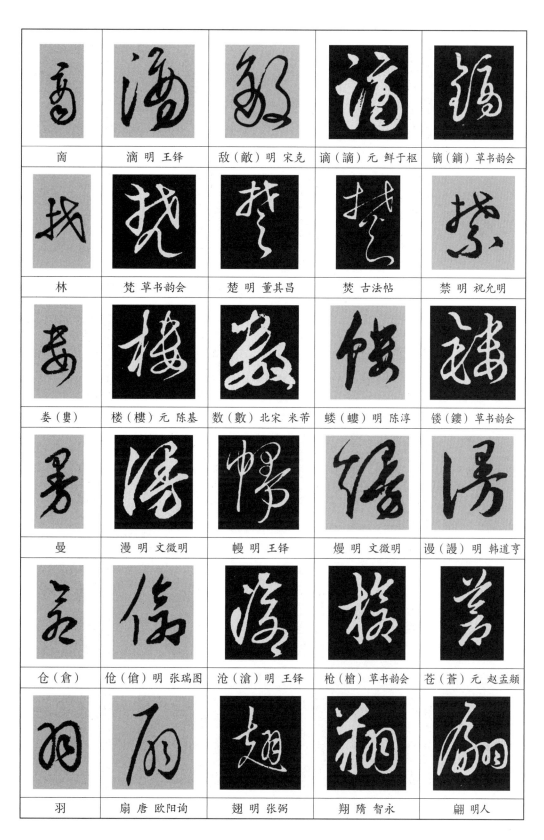

商	滴 明 王铎	敌（敵）明 宋克	谪（讁）元 鲜于枢	镝（鏑）草书韵会
林	梵 草书韵会	楚 明 董其昌	焚 古法帖	禁 明 祝允明
娄（婁）	楼（樓）元 陈基	数（數）北宋 米芾	蝼（螻）明 陈淳	镂（鏤）草书韵会
曼	漫 明 文徵明	幔 明 王铎	熳 明 文徵明	谩（謾）明 韩道亨
仓（倉）	伧（傖）明 张瑞图	沧（滄）明 王铎	枪（槍）草书韵会	苍（蒼）元 赵孟頫
羽	扇 唐 欧阳询	翅 明 张弼	翔 隋 智永	翩 明人

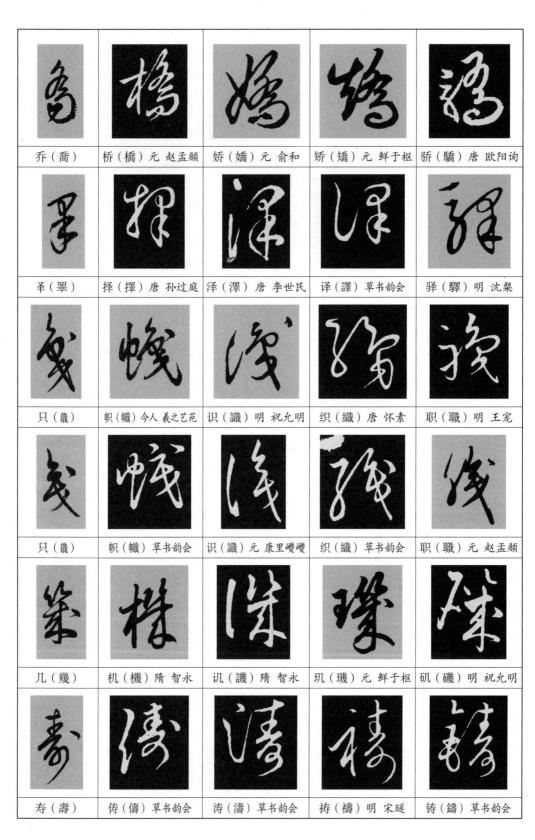

乔（喬）	桥（橋）元 赵孟頫	娇（嬌）元 俞和	矫（矯）元 鲜于枢	骄（驕）唐 欧阳询
𡨄（睪）	择（擇）唐 孙过庭	泽（澤）唐 李世民	译（譯）草书韵会	驿（驛）明 沈粲
只（戠）	帜（幟）今人 义之艺苑	识（識）明 祝允明	织（織）唐 怀素	职（職）明 王宠
只（戠）	帜（幟）草书韵会	识（識）元 康里巎巎	织（織）草书韵会	职（職）元 赵孟頫
几（幾）	机（機）隋 智永	讥（譏）隋 智永	玑（璣）元 鲜于枢	矶（磯）明 祝允明
寿（壽）	俦（儔）草书韵会	涛（濤）草书韵会	祷（禱）明 宋璲	铸（鑄）草书韵会

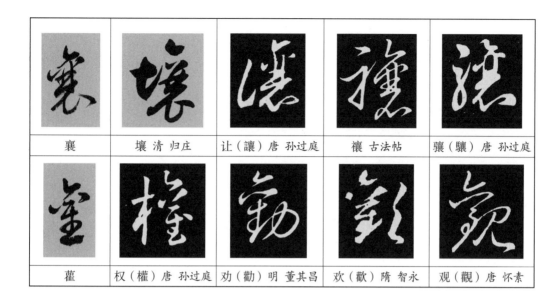

襄	壤 清 归庄	让（讓）唐 孙过庭	禳 古法帖	骧（驤）唐 孙过庭
蘸	权（權）唐 孙过庭	劝（勸）明 董其昌	欢（歡）隋 智永	观（觀）唐 怀素

第八章 草书的辨异识记

　　由于草书千变万化、千姿百态，再加上历代书家草书作品繁多，风格各异，他们创作时使用的字源又不尽相同，写法也就各有不同。因此，在浩繁的草书中，出现了大量的同字异写、异字同写、同形混用、异字近似的现象，这就使学书者容易产生迷惘或误解，有的人甚至照着葫芦画瓢，只知其然而不知其所以然，也让许多读者难以辨认而望而却步。

　　我们必须强调，古人治学是十分严谨的，他们的草书是"师出有名"而被社会认可的。草书看上去率意而为，似乎没有固定的法则，其实不然。草书是有严格的法度的，一字一画都是有根有据、有出处的，既不能随意杜撰，也不能似是而非，否则就会出现差错，甚至会闹出张冠李戴、指鹿为马的笑话来。

　　因此，我们必须认真研究，学会辨认草书，识别异同。既要了解各字的草法来源，又要掌握一字多体的各种写法；既要辨别不同草字的微妙变化，又能区分相似草字的不同特征。这对于学好草书十分必要。

一、同字异写

　　由于前人书家创作草书的字源不同，而草书字源又包括篆书、隶书、楷书、行书以及籀文、魏碑等，结果同一个字就出现了几种不同的写法，这就是同字异写。同字异写尽管在繁简程度、用笔方法上有较大的差别，但它们都是各有出处、有根有据的，都是被公众所认可的。我们不仅要明白这个字既可以这样写，又可以那样写，还要懂得这个字为什么既可以这样写，又可以那样写，这样才能在草书创作中熟练运用、准确无误。下面举几个常用字的异体写法：

图 44-1：

书（書）	北宋 米芾	元 赵孟頫	东晋 王徽之
东晋 王献之	明 李东阳	东晋 王凝之	唐 武瞾
东晋 王羲之	东晋 王羲之	西晋 索靖	北宋 米芾
有	唐 颜真卿	东晋 王献之	唐 孙过庭
元 鲜于枢	隋 智永	北宋 苏轼	明 宋克
东晋 王导	唐 孙过庭	东晋 王羲之	东晋 王羲之

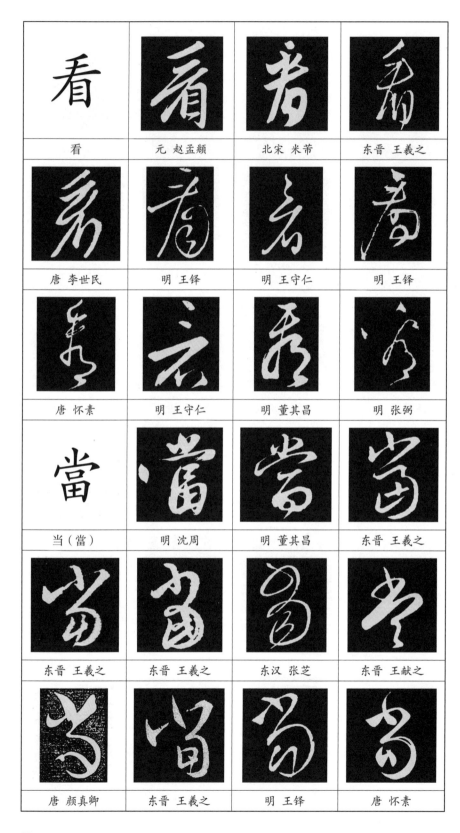

看	元 赵孟頫	北宋 米芾	东晋 王羲之
唐 李世民	明 王铎	明 王守仁	明 王铎
唐 怀素	明 王守仁	明 董其昌	明 张弼
当（當）	明 沈周	明 董其昌	东晋 王羲之
东晋 王羲之	东晋 王羲之	东汉 张芝	东晋 王献之
唐 颜真卿	东晋 王羲之	明 王铎	唐 怀素

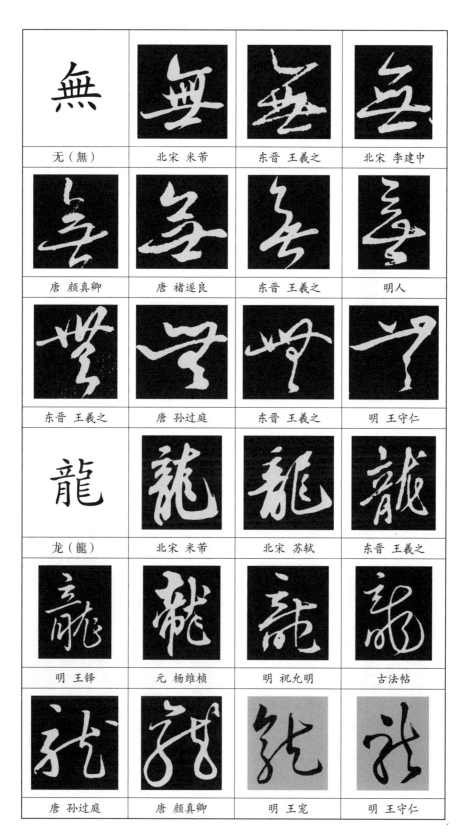

无（無）	北宋 米芾	东晋 王羲之	北宋 李建中
唐 颜真卿	唐 褚遂良	东晋 王羲之	明人
东晋 王羲之	唐 孙过庭	东晋 王羲之	明 王守仁
龙（龍）	北宋 米芾	北宋 苏轼	东晋 王羲之
明 王铎	元 杨维桢	明 祝允明	古法帖
唐 孙过庭	唐 颜真卿	明 王宠	明 王守仁

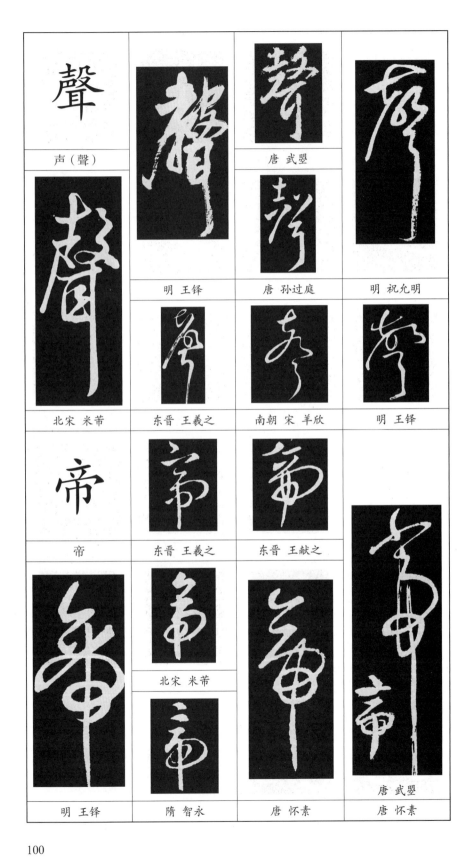

声（聲）

唐 武曌

明 王铎　　唐 孙过庭　　明 祝允明

北宋 米芾　　东晋 王羲之　　南朝 宋 羊欣　　明 王铎

帝

帝　　东晋 王羲之　　东晋 王献之

北宋 米芾

唐 武曌

明 王铎　　隋 智永　　唐 怀素　　唐 怀素

100

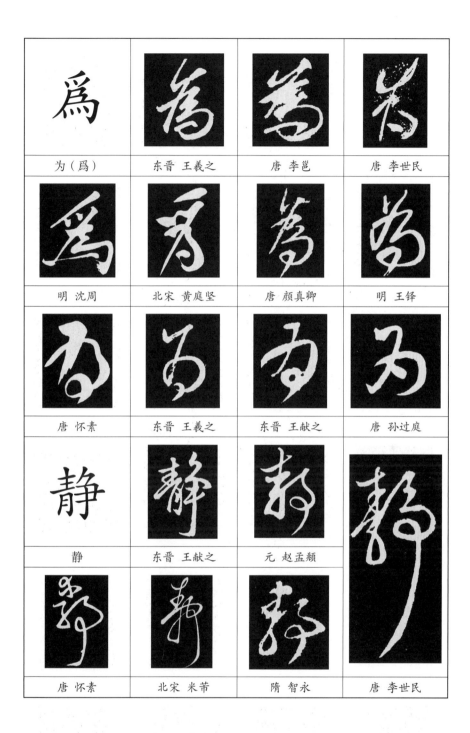

为（爲）	东晋 王羲之	唐 李邕	唐 李世民
明 沈周	北宋 黄庭坚	唐 颜真卿	明 王铎
唐 怀素	东晋 王羲之	东晋 王献之	唐 孙过庭
静	东晋 王献之	元 赵孟頫	
唐 怀素	北宋 米芾	隋 智永	唐 李世民

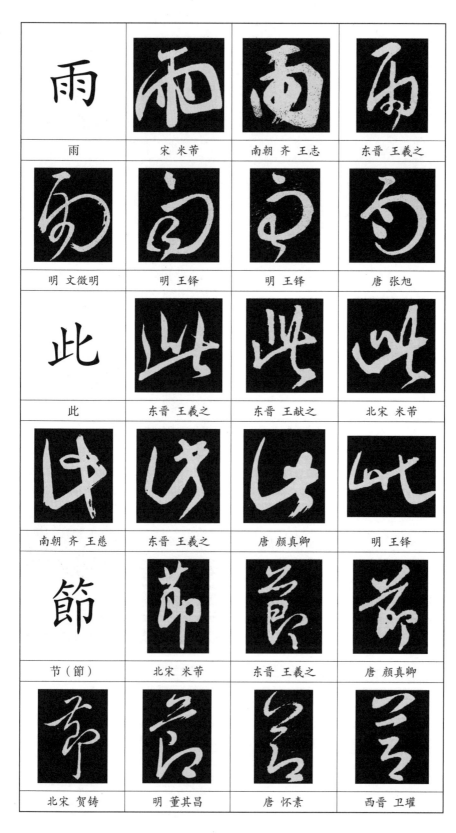

雨	宋 米芾	南朝 齐 王志	东晋 王羲之
明 文徵明	明 王铎	明 王铎	唐 张旭
此	东晋 王羲之	东晋 王献之	北宋 米芾
南朝 齐 王慈	东晋 王羲之	唐 颜真卿	明 王铎
节（節）	北宋 米芾	东晋 王羲之	唐 颜真卿
北宋 贺铸	明 董其昌	唐 怀素	西晋 卫瓘

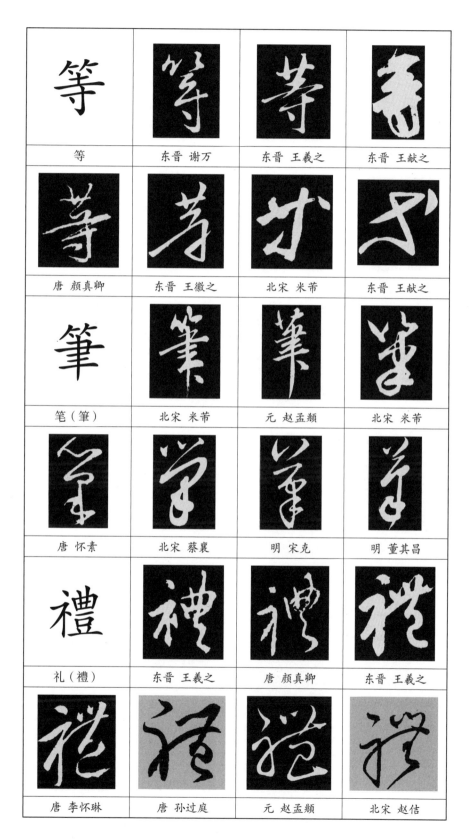

等	东晋 谢万	东晋 王羲之	东晋 王献之
唐 颜真卿	东晋 王徽之	北宋 米芾	东晋 王献之
笔（筆）	北宋 米芾	元 赵孟頫	北宋 米芾
唐 怀素	北宋 蔡襄	明 宋克	明 董其昌
礼（禮）	东晋 王羲之	唐 颜真卿	东晋 王羲之
唐 李怀琳	唐 孙过庭	元 赵孟頫	北宋 赵佶

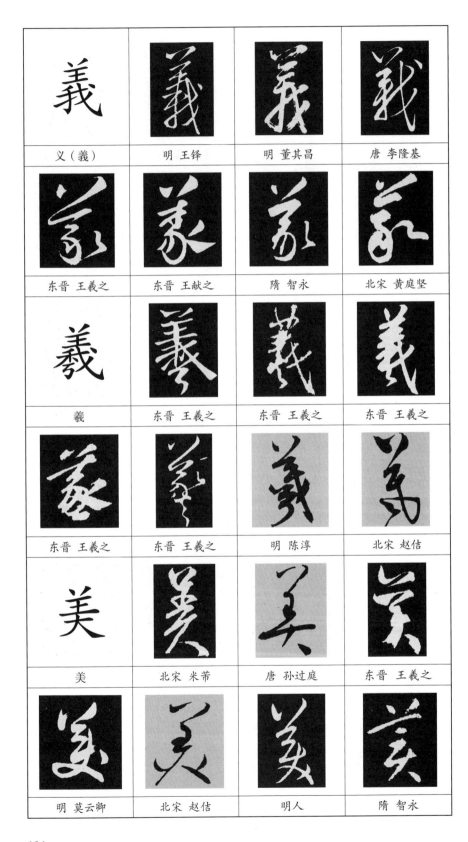

义（義）	明 王铎	明 董其昌	唐 李隆基
东晋 王羲之	东晋 王献之	隋 智永	北宋 黄庭坚
義	东晋 王羲之	东晋 王羲之	东晋 王羲之
东晋 王羲之	东晋 王羲之	明 陈淳	北宋 赵佶
美	北宋 米芾	唐 孙过庭	东晋 王羲之
明 莫云卿	北宋 赵佶	明人	隋 智永

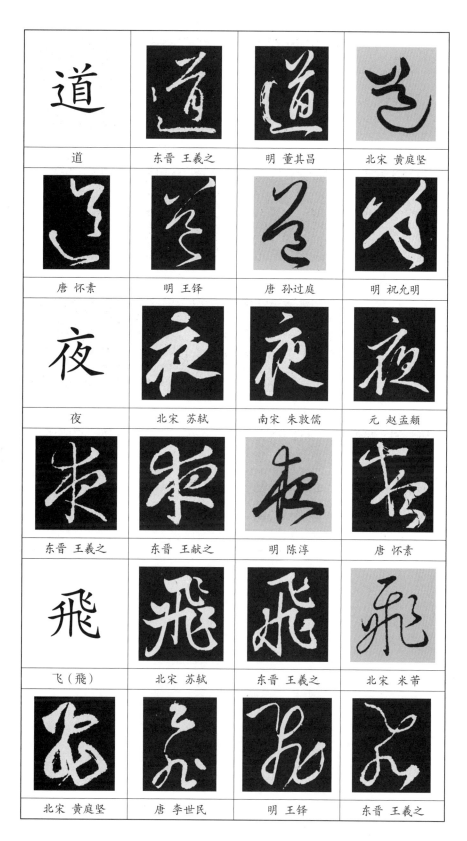

道	东晋 王羲之	明 董其昌	北宋 黄庭坚
唐 怀素	明 王铎	唐 孙过庭	明 祝允明
夜	北宋 苏轼	南宋 朱敦儒	元 赵孟頫
东晋 王羲之	东晋 王献之	明 陈淳	唐 怀素
飞（飛）	北宋 苏轼	东晋 王羲之	北宋 米芾
北宋 黄庭坚	唐 李世民	明 王铎	东晋 王羲之

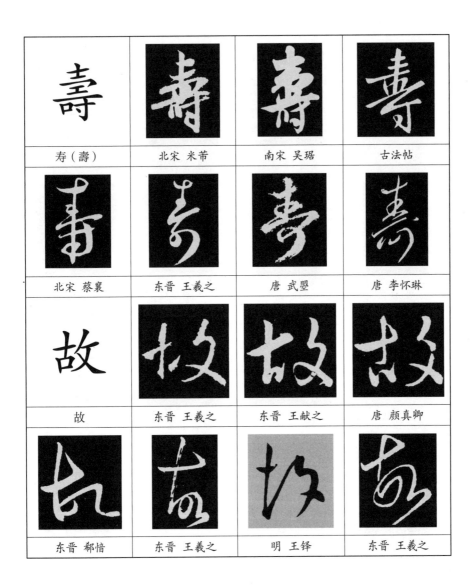

寿（壽）	北宋 米芾	南宋 吴琚	古法帖
北宋 蔡襄	东晋 王羲之	唐 武曌	唐 李怀琳
故	东晋 王羲之	东晋 王献之	唐 颜真卿
东晋 郗愔	东晋 王羲之	明 王铎	东晋 王羲之

图 44-2：

弟				
弟	明 沈周	唐 贺知章	东晋 王羲之	宋 苏舜钦

第				
第	唐 怀素	北宋 米芾	唐 孙过庭	唐 贺知章

風				
风（風）	东晋 王羲之	唐 怀素	明 王铎	明 祝允明

鳳				
凤（鳳）	北宋 苏轼	唐 怀素	明 文徵明	唐 怀素

高				
高	北宋 苏轼	东晋 王献之	唐 孙过庭	唐 孙过庭

齊				
齐（齊）	北宋 米芾	唐 张旭	明 王铎	唐 孙过庭

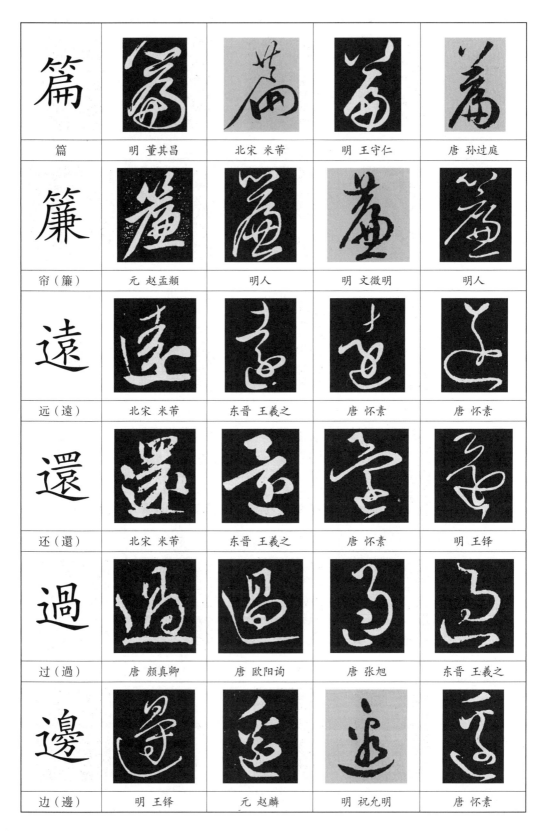

篇	明 董其昌	北宋 米芾	明 王守仁	唐 孙过庭
帘（簾）	元 赵孟頫	明人	明 文徵明	明人
远（遠）	北宋 米芾	东晋 王羲之	唐 怀素	唐 怀素
还（還）	北宋 米芾	东晋 王羲之	唐 怀素	明 王铎
过（過）	唐 颜真卿	唐 欧阳询	唐 张旭	东晋 王羲之
边（邊）	明 王铎	元 赵麟	明 祝允明	唐 怀素

哉				
哉	元 赵孟頫	唐 颜真卿	唐 李怀琳	唐 怀素
载				
载（載）	元 赵孟頫	明 宋克	明 董其昌	东晋 王羲之
幾				
几（幾）	元 康里巎巎	明 王铎	元 赵孟頫	唐 怀素
成				
成	明 沈周	东晋 王羲之	北宋 米芾	明 祝允明
我				
我	元 赵孟頫	元 鲜于枢	北宋 黄庭坚	元 康里巎巎
歲				
岁（嵗歲）	明 王铎	北宋 苏轼	东晋 王羲之	北宋 米芾

109

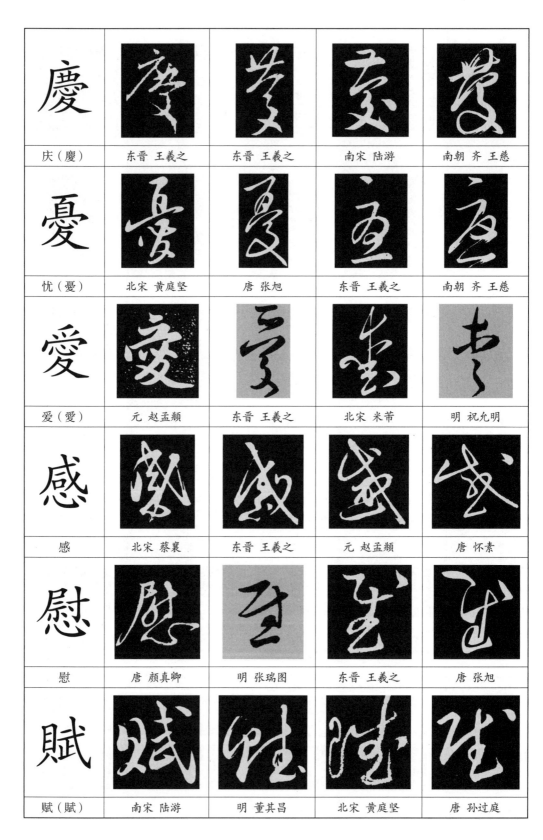

庆（慶）	东晋 王羲之	东晋 王羲之	南宋 陆游	南朝 齐 王慈
忧（憂）	北宋 黄庭坚	唐 张旭	东晋 王羲之	南朝 齐 王慈
爱（愛）	元 赵孟頫	东晋 王羲之	北宋 米芾	明 祝允明
感	北宋 蔡襄	东晋 王羲之	元 赵孟頫	唐 怀素
慰	唐 颜真卿	明 张瑞图	东晋 王羲之	唐 张旭
赋（賦）	南宋 陆游	明 董其昌	北宋 黄庭坚	唐 孙过庭

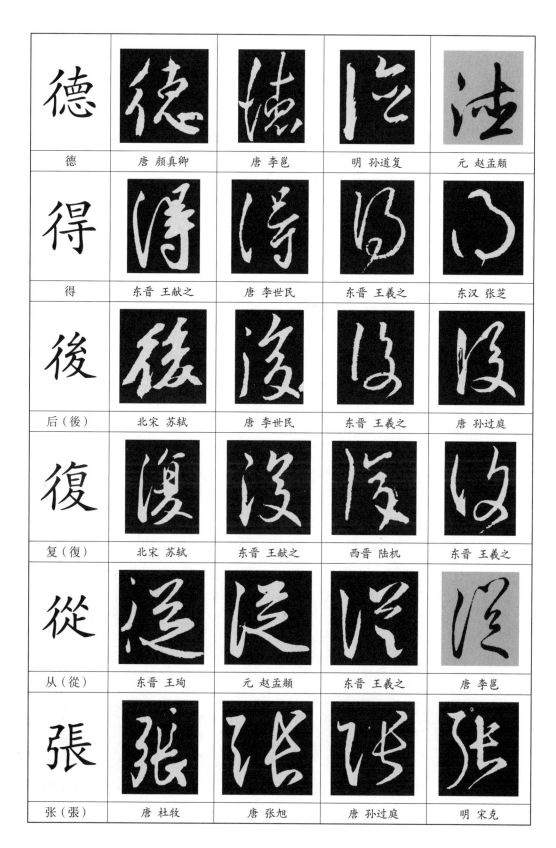

德	唐 颜真卿	唐 李邕	明 孙道复	元 赵孟頫
得	东晋 王献之	唐 李世民	东晋 王羲之	东汉 张芝
后（後）	北宋 苏轼	唐 李世民	东晋 王羲之	唐 孙过庭
复（復）	北宋 苏轼	东晋 王献之	西晋 陆机	东晋 王羲之
从（從）	东晋 王珣	元 赵孟頫	东晋 王羲之	唐 李邕
张（張）	唐 杜牧	唐 张旭	唐 孙过庭	明 宋克

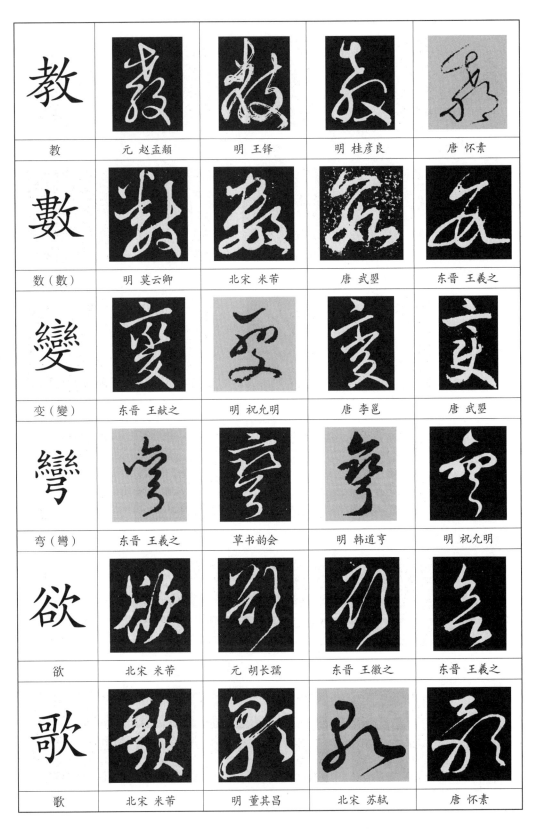

教	元 赵孟頫	明 王铎	明 桂彦良	唐 怀素
数（數）	明 莫云卿	北宋 米芾	唐 武瞾	东晋 王羲之
变（變）	东晋 王献之	明 祝允明	唐 李邕	唐 武瞾
弯（彎）	东晋 王羲之	草书韵会	明 韩道亨	明 祝允明
欲	北宋 米芾	元 胡长孺	东晋 王徽之	东晋 王羲之
歌	北宋 米芾	明 董其昌	北宋 苏轼	唐 怀素

新				
新	北宋 米芾	南宋 朱熹	明 文徵明	东晋 王羲之
斷				
断（斷）	东晋 王羲之	明 韩道亨	元 鲜于枢	元 赵孟頫
與				
与（與）	北宋 苏轼	元 赵孟頫	唐 李世民	唐 怀素
興				
兴（興）	唐 颜真卿	东晋 王羲之	唐 怀素	元 赵孟頫
登				
登	北宋 米芾	东晋 王羲之	隋 智永	明 王铎
發				
发（發）	唐 柳公权	元 赵孟頫	唐 颜真卿	唐 孙过庭

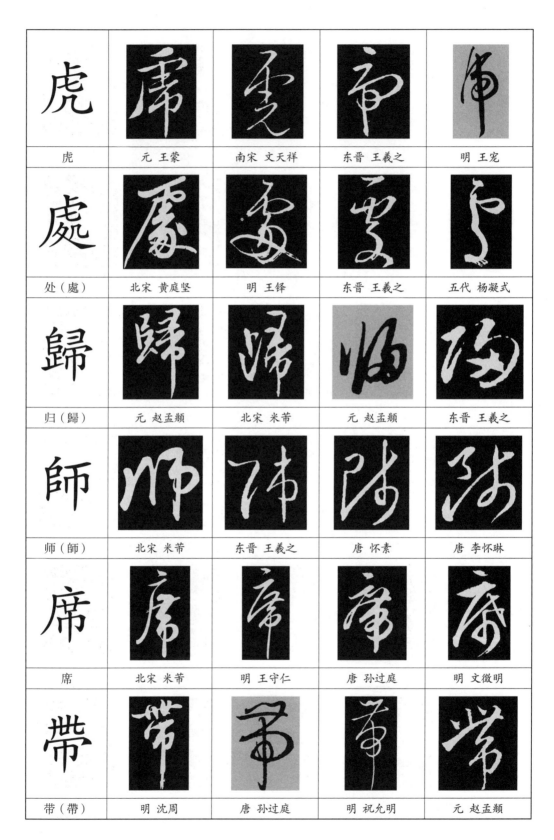

虎				
虎	元 王蒙	南宋 文天祥	东晋 王羲之	明 王宠
處				
处（處）	北宋 黄庭坚	明 王铎	东晋 王羲之	五代 杨凝式
歸				
归（歸）	元 赵孟頫	北宋 米芾	元 赵孟頫	东晋 王羲之
師				
师（師）	北宋 米芾	东晋 王羲之	唐 怀素	唐 李怀琳
席				
席	北宋 米芾	明 王守仁	唐 孙过庭	明 文徵明
帶				
带（帶）	明 沈周	唐 孙过庭	明 祝允明	元 赵孟頫

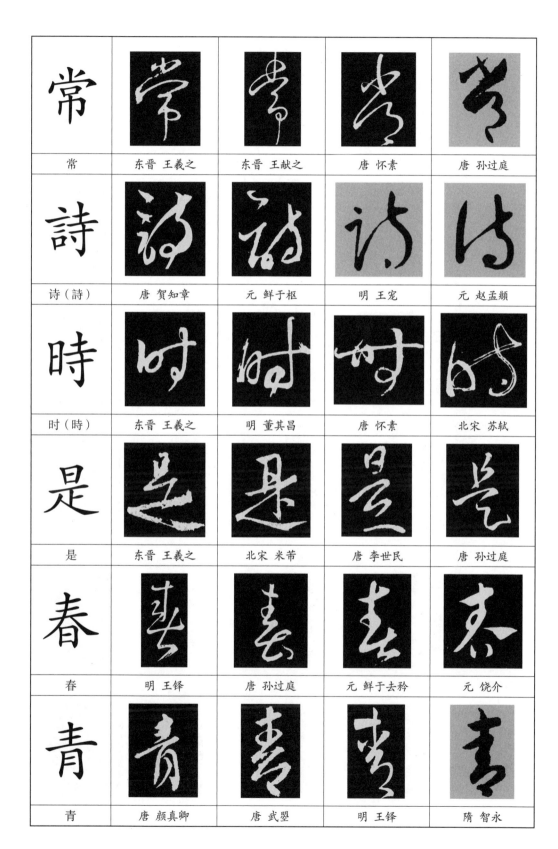

常	东晋 王羲之	东晋 王献之	唐 怀素	唐 孙过庭
诗（詩）	唐 贺知章	元 鲜于枢	明 王宠	元 赵孟頫
时（時）	东晋 王羲之	明 董其昌	唐 怀素	北宋 苏轼
是	东晋 王羲之	北宋 米芾	唐 李世民	唐 孙过庭
春	明 王铎	唐 孙过庭	元 鲜于去矜	元 饶介
青	唐 颜真卿	唐 武瓅	明 王铎	隋 智永

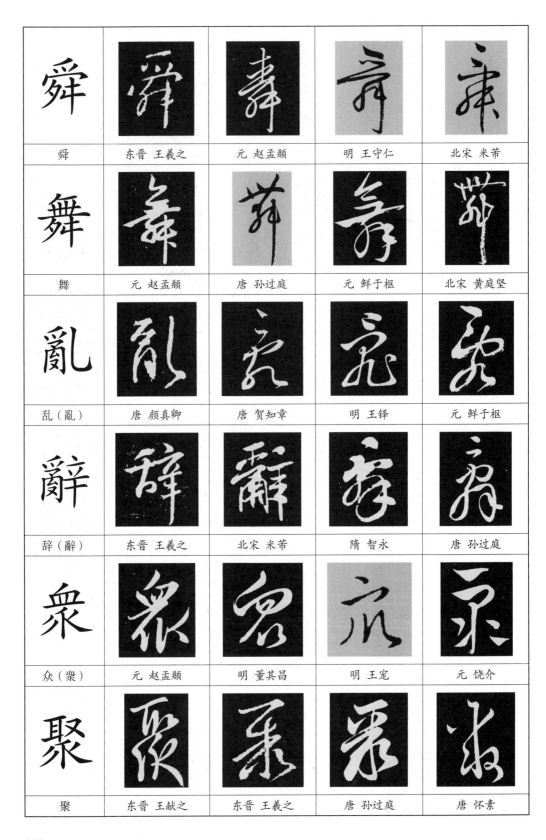

舜	东晋 王羲之	元 赵孟頫	明 王守仁	北宋 米芾
舞	元 赵孟頫	唐 孙过庭	元 鲜于枢	北宋 黄庭坚
乱（亂）	唐 颜真卿	唐 贺知章	明 王铎	元 鲜于枢
辞（辭）	东晋 王羲之	北宋 米芾	隋 智永	唐 孙过庭
众（衆）	元 赵孟頫	明 董其昌	明 王宠	元 饶介
聚	东晋 王献之	东晋 王羲之	唐 孙过庭	唐 怀素

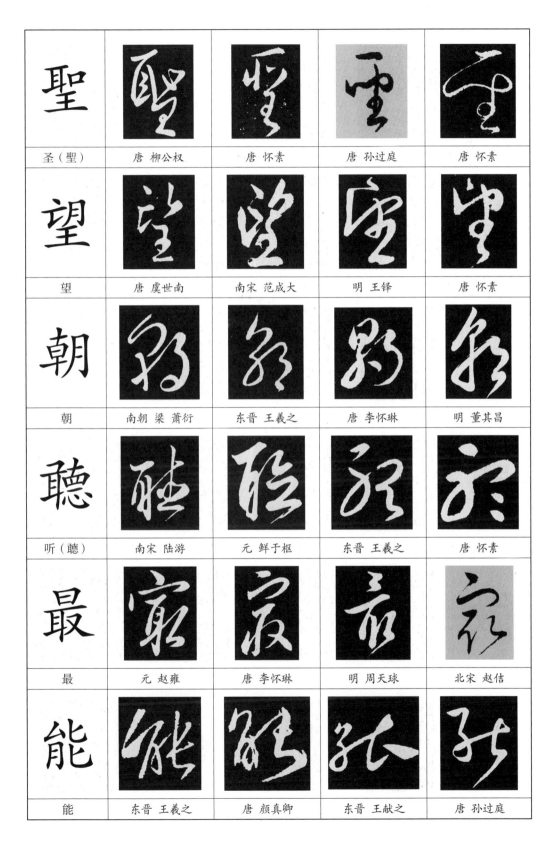

圣（聖）	唐 柳公权	唐 怀素	唐 孙过庭	唐 怀素
望	唐 虞世南	南宋 范成大	明 王铎	唐 怀素
朝	南朝 梁 萧衍	东晋 王羲之	唐 李怀琳	明 董其昌
听（聽）	南宋 陆游	元 鲜于枢	东晋 王羲之	唐 怀素
最	元 赵雍	唐 李怀琳	明 周天球	北宋 赵佶
能	东晋 王羲之	唐 颜真卿	东晋 王献之	唐 孙过庭

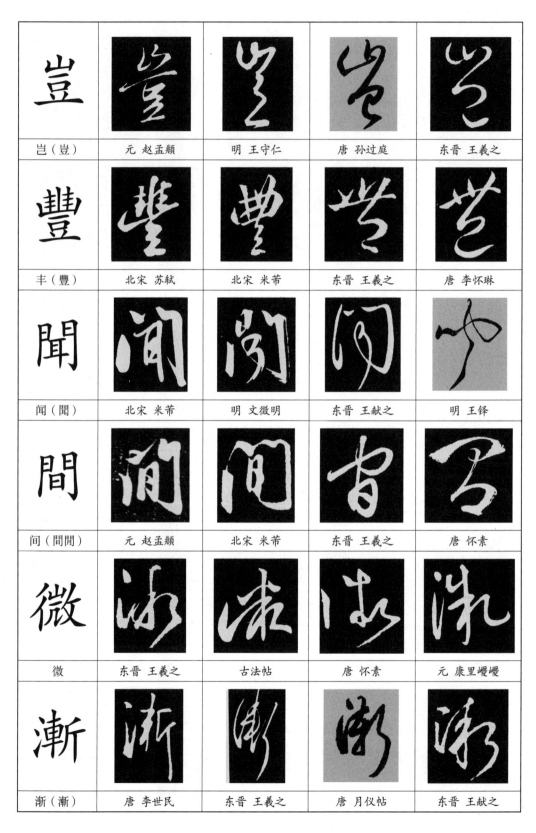

岂（豈）	元 赵孟頫	明 王守仁	唐 孙过庭	东晋 王羲之
丰（豐）	北宋 苏轼	北宋 米芾	东晋 王羲之	唐 李怀琳
闻（聞）	北宋 米芾	明 文徵明	东晋 王献之	明 王铎
间（間閒）	元 赵孟頫	北宋 米芾	东晋 王羲之	唐 怀素
微	东晋 王羲之	古法帖	唐 怀素	元 康里巎巎
渐（漸）	唐 李世民	东晋 王羲之	唐 月仪帖	东晋 王献之

二、异字同写

所谓异字同写，就是指在草书中有两个或两个以上不同的字用相似甚至相同的草法去书写，也叫混写字。这些混写字从字法、笔法到形态大体相似，甚至基本相同，这给初学者的辨识研习带来了一定困难。我们不妨把这些字加以汇集、类聚、整理，进行比较辨别，就会发现尽管它们十分相似或基本相同，但在笔法的顺逆、使转和线条的轻重、增损上会有所不同，也就是说"大同小异"。因此，我们要仔细区分、认真把握并增强识记。

图 45 异字同写：

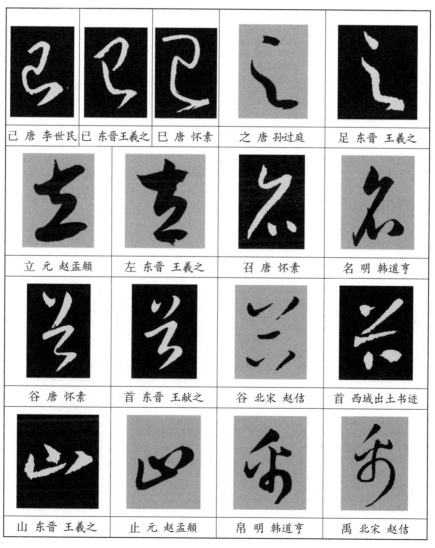

已 唐 李世民	已 东晋 王羲之	巳 唐 怀素	之 唐 孙过庭	足 东晋 王羲之
立 元 赵孟頫	左 东晋 王羲之	召 唐 怀素	名 明 韩道亨	
谷 唐 怀素	首 东晋 王献之	谷 北宋 赵佶	首 西域出土书迹	
山 东晋 王羲之	止 元 赵孟頫	帛 明 韩道亨	禹 北宋 赵佶	

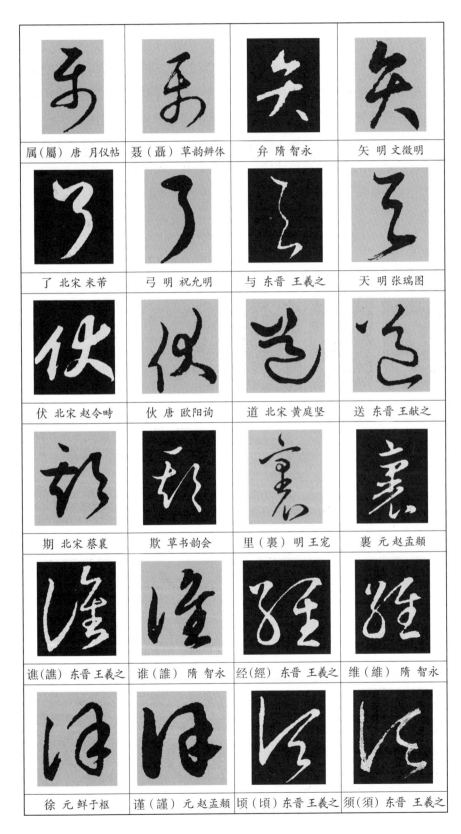

属（屬）唐 月仪帖	聂（聶）草韵辨体	弁 隋 智永	矢 明 文徵明
了 北宋 米芾	弓 明 祝允明	与 东晋 王羲之	天 明 张瑞图
伏 北宋 赵令時	伙 唐 欧阳询	道 北宋 黄庭坚	送 东晋 王献之
期 北宋 蔡襄	欺 草书韵会	里（裏）明 王宠	裹 元 赵孟頫
谯（譙）东晋 王羲之	谁（誰）隋 智永	经（經）东晋 王羲之	维（維）隋 智永
徐 元 鲜于枢	谨（謹）元 赵孟頫	顷（頃）东晋 王羲之	须（須）东晋 王羲之

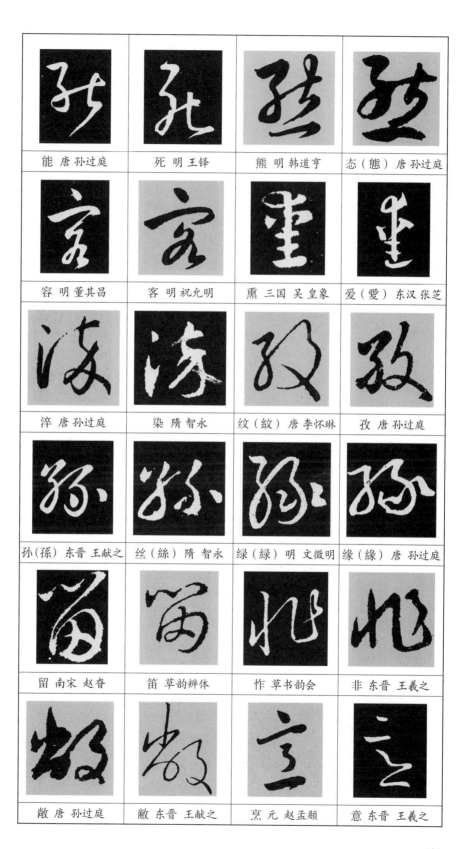

能 唐 孙过庭	死 明 王铎	熊 明 韩道亨	态（態）唐 孙过庭
容 明 董其昌	客 明 祝允明	熏 三国 吴 皇象	爱（愛）东汉 张芝
淬 唐 孙过庭	染 隋 智永	纹（紋）唐 李怀琳	孜 唐 孙过庭
孙（孫）东晋 王献之	丝（絲）隋 智永	绿（緑）明 文徵明	缘（緣）唐 孙过庭
留 南宋 赵睿	笛 草韵辨体	怍 草书韵会	非 东晋 王羲之
敝 唐 孙过庭	敝 东晋 王献之	烹 元 赵孟頫	意 东晋 王羲之

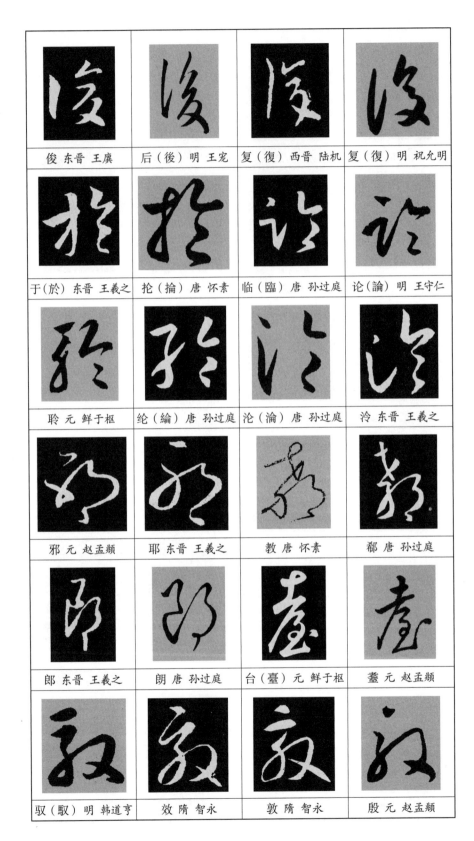

俊 东晋 王廙	后（後）明 王宠	复（復）西晋 陆机	复（復）明 祝允明
于（於）东晋 王羲之	抡（掄）唐 怀素	临（臨）唐 孙过庭	论（論）明 王守仁
聆 元 鲜于枢	纶（綸）唐 孙过庭	沦（淪）唐 孙过庭	泠 东晋 王羲之
邪 元 赵孟頫	耶 东晋 王羲之	敦 唐 怀素	�águas 唐 孙过庭
郎 东晋 王羲之	朗 唐 孙过庭	台（臺）元 鲜于枢	薹 元 赵孟頫
驭（馭）明 韩道亨	效 隋 智永	敦 隋 智永	殷 元 赵孟頫

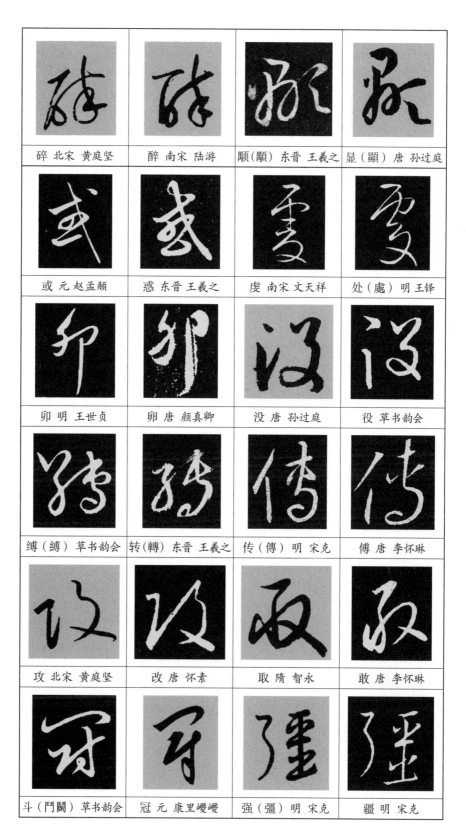

碎 北宋 黄庭坚	醉 南宋 陆游	颐（顚）东晋 王羲之	显（顯）唐 孙过庭
或 元 赵孟頫	惑 东晋 王羲之	虔 南宋 文天祥	处（處）明 王铎
卯 明 王世贞	卯 唐 颜真卿	没 唐 孙过庭	役 草书韵会
缚（縛）草书韵会	转（轉）东晋 王羲之	传（傳）明 宋克	傅 唐 李怀琳
攻 北宋 黄庭坚	改 唐 怀素	取 隋 智永	敢 唐 李怀琳
斗（鬥鬭）草书韵会	冠 元 康里巎巎	强（彊）明 宋克	疆 明 宋克

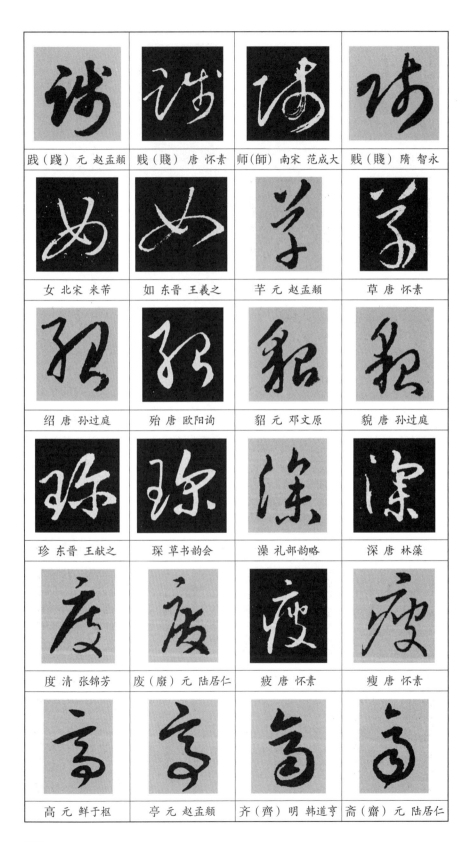

践（踐）元 赵孟頫	贱（賤）唐 怀素	师（師）南宋 范成大	贱（賤）隋 智永
女 北宋 米芾	如 东晋 王羲之	芊 元 赵孟頫	草 唐 怀素
绍 唐 孙过庭	殆 唐 欧阳询	貂 元 邓文原	貌 唐 孙过庭
珍 东晋 王献之	琛 草书韵会	澡 礼部韵略	深 唐 林藻
度 清 张锦芳	废（廢）元 陆居仁	疲 唐 怀素	瘦 唐 怀素
高 元 鲜于枢	亭 元 赵孟頫	齐（齊）明 韩道亨	斋（齋）元 陆居仁

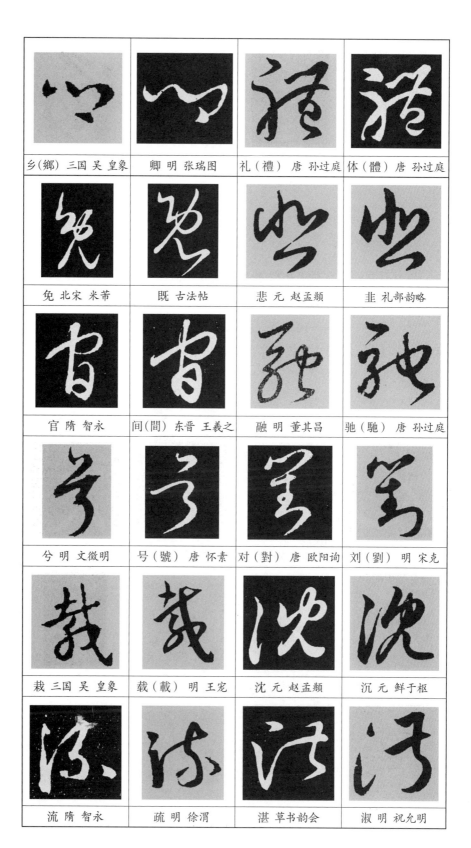

乡(鄉) 三国吴 皇象	卿 明 张瑞图	礼(禮) 唐 孙过庭	体(體) 唐 孙过庭
免 北宋 米芾	既 古法帖	悲 元 赵孟頫	韭 礼部韵略
官 隋 智永	间(間) 东晋 王羲之	融 明 董其昌	驰(馳) 唐 孙过庭
兮 明 文徵明	号(號) 唐 怀素	对(對) 唐 欧阳询	刘(劉) 明 宋克
栽 三国吴 皇象	载(載) 明 王宠	沈 元 赵孟頫	沉 元 鲜于枢
流 隋 智永	疏 明 徐渭	湛 草书韵会	淑 明 祝允明

125

| 尊 唐 孙过庭 | 葛 东晋 王羲之 | 办（辦）明 王守仁 | 辨 明 陈淳 |

三、异字形似

几个不同的字在写法和形体上相近或相似，这些异字形似的字就是草书中的"辨体"。既然相似，就存在着差异，哪怕只是一点之差、一画之别，或是一曲、一钩之变，那就分别是不同的字，绝对不能混用。这类的字很多，我们这里仅列举部分常用字以说明。

图 46 异字形似：

允 唐 柳公权	兄 唐 虞世南	充 唐 欧阳询	克 唐 孙过庭
衣 东晋 王羲之	哀 唐 孙过庭	表 元 赵孟頫	裴 唐 怀素
奴 明 王铎	好 唐 怀素	谷 草韵辨体	如 明 韩道亨

水 明 王铎	永 东晋 王羲之	若 唐 怀素	冰 明 张瑞图
曰 元 康里巎巎	甘 唐 怀素	白 明 陈淳	向 东晋 王羲之
禾 明 韩道亨	余 唐 孙过庭	未 唐 李世民	朱 东晋 王羲之
手 北宋 米芾	余 唐 孙过庭	年 元 鲜于枢	承 东晋 王羲之
白 北宋 米芾	酉 草书韵会	酉 明 王铎	商 东晋 王羲之
市 明 陈淳	步 东晋 王羲之	于（於）北宋 赵佶	戋（戔）草书韵会

127

身 唐 孙过庭	牙 礼部韵略	劳（勞）东晋 王羲之	旁 明 韩道亨
去 北宋 赵佶	失 东晋 王羲之	告 东晋 王徽之	者 东晋 王羲之
矢 草韵辨体	矣 东晋 王羲之	吴 东晋 王羲之	莫 唐 虞世南
光 明 祝允明	儿（兒）隋 智果	甚 明 陈淳	曹 明 宋克
世 明 王铎	老 明 徐渭	吝 唐 李怀琳	孝 北宋 赵佶
帚 礼部韵略	两 隋 智永	多 东晋 王羲之	南 唐 孙过庭

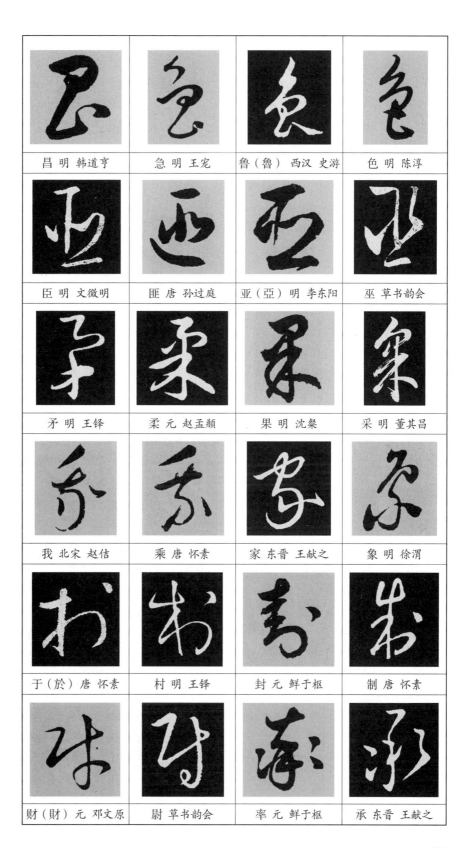

昌 明 韩道亨	急 明 王宠	鲁（魯）西汉 史游	色 明 陈淳
臣 明 文徵明	匪 唐 孙过庭	亚（亞）明 李东阳	巫 草书韵会
矛 明 王铎	柔 元 赵孟頫	果 明 沈粲	采 明 董其昌
我 北宋 赵佶	乘 唐 怀素	家 东晋 王献之	象 明 徐渭
于（於）唐 怀素	村 明 王铎	封 元 鲜于枢	制 唐 怀素
财（財）元 邓文原	尉 草书韵会	率 元 鲜于枢	承 东晋 王献之

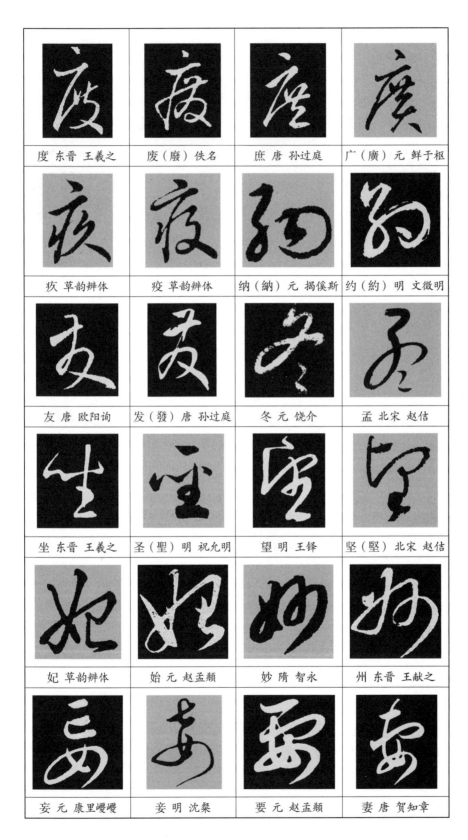

度 东晋 王羲之	废（廢）佚名	庶 唐 孙过庭	广（廣）元 鲜于枢
疢 草韵辨体	疫 草韵辨体	纳（納）元 揭傒斯	约（約）明 文徵明
友 唐 欧阳询	发（發）唐 孙过庭	冬 元 饶介	孟 北宋 赵佶
坐 东晋 王羲之	圣（聖）明 祝允明	望 明 王铎	坚（堅）北宋 赵佶
妃 草韵辨体	始 元 赵孟頫	妙 隋 智永	州 东晋 王献之
妄 元 康里巎巎	妾 明 沈粲	要 元 赵孟頫	妻 唐 贺知章

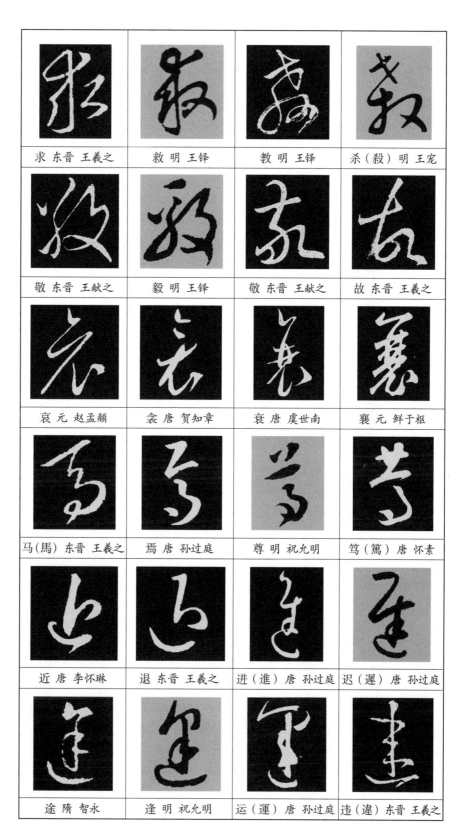

求 东晋 王羲之	救 明 王铎	教 明 王铎	杀（殺）明 王宠
敬 东晋 王献之	毅 明 王铎	敬 东晋 王献之	故 东晋 王羲之
哀 元 赵孟頫	袭 唐 贺知章	衰 唐 虞世南	襄 元 鲜于枢
马（馬）东晋 王羲之	焉 唐 孙过庭	尊 明 祝允明	笃（篤）唐 怀素
近 唐 李怀琳	退 东晋 王羲之	进（進）唐 孙过庭	迟（遲）唐 孙过庭
途 隋 智永	逢 明 祝允明	运（運）唐 孙过庭	违（違）东晋 王羲之

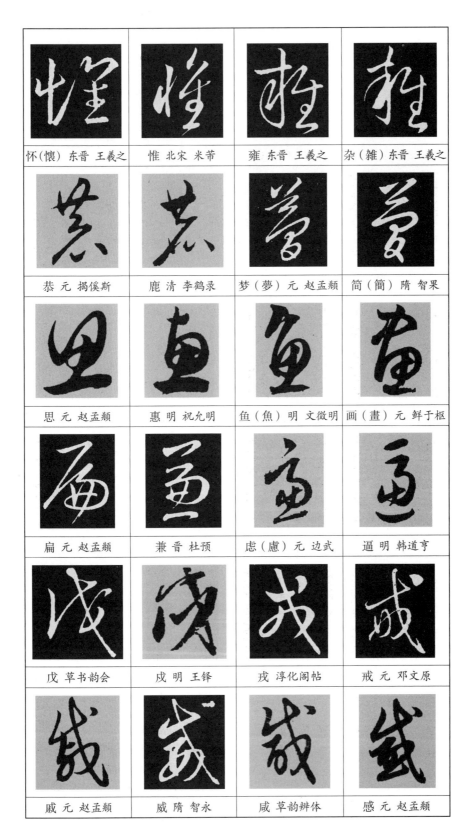

怀(懷) 东晋 王羲之	惟 北宋 米芾	雍 东晋 王羲之	杂(雜) 东晋 王羲之
恭 元 揭傒斯	鹿 清 李鹤录	梦(夢) 元 赵孟頫	简(簡) 隋 智果
思 元 赵孟頫	惠 明 祝允明	鱼(魚) 明 文徵明	画(畫) 元 鲜于枢
扁 元 赵孟頫	兼 晋 杜预	虑(慮) 元 边武	逼 明 韩道亨
戊 草书韵会	戍 明 王铎	戎 淳化阁帖	戒 元 邓文原
戚 元 赵孟頫	威 隋 智永	咸 草韵辨体	感 元 赵孟頫

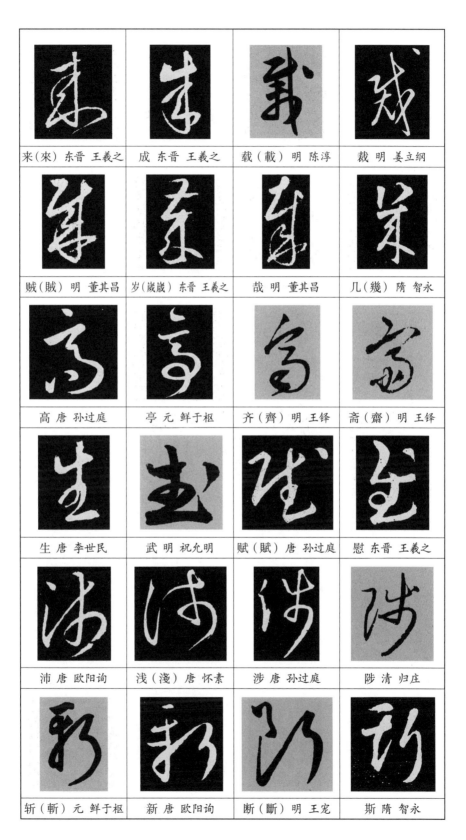

来（來）东晋 王羲之	成 东晋 王羲之	载（載）明 陈淳	裁 明 姜立纲
贼（賊）明 董其昌	岁（崴崴）东晋 王羲之	哉 明 董其昌	几（幾）隋 智永
高 唐 孙过庭	亭 元 鲜于枢	齐（齊）明 王铎	斋（齋）明 王铎
生 唐 李世民	武 明 祝允明	赋（賦）唐 孙过庭	慰 东晋 王羲之
沛 唐 欧阳询	浅（淺）唐 怀素	涉 唐 孙过庭	陟 清 归庄
斩（斬）元 鲜于枢	新 唐 欧阳询	断（斷）明 王宠	斯 隋 智永

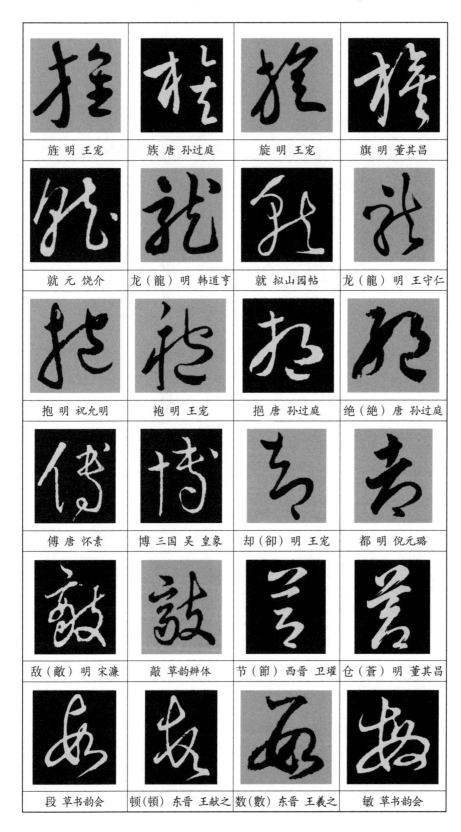

旌 明 王宠	族 唐 孙过庭	旋 明 王宠	旗 明 董其昌
就 元 饶介	龙（龍）明 韩道亨	就 拟山园帖	龙（龍）明 王守仁
抱 明 祝允明	袍 明 王宠	挹 唐 孙过庭	绝（絕）唐 孙过庭
傅 唐 怀素	博 三国 吴 皇象	却（卻）明 王宠	都 明 倪元璐
敌（敵）明 宋濂	敲 草韵辨体	节（節）西晋 卫瓘	仓（蒼）明 董其昌
段 草书韵会	顿（頓）东晋 王献之	数（數）东晋 王羲之	敏 草书韵会

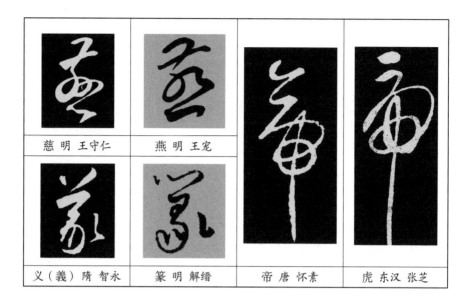

| 慈 明 王守仁 | 燕 明 王宠 | 帝 唐 怀素 | 虎 东汉 张芝 |
| 义（義）隋 智永 | 篆 明 解缙 | | |

第九章 草书的书写规范

　　草书通过点画简化、部分简化、整体简化以及以点代画、以符代部、移位借连等手段，使字的结构和形态发生了根本的变化。随之而来的是笔画的重新组合，以及笔法的重新确立和笔顺的重新调理。对于草书初学者来说，应该严格按照历代书谱的标准字体去写，做到准确无误，规范统一。只有正确地识草、辨草，才能去规范地书写草书、使用草书。也只有在写对、写准、写规范的前提下，才能进一步追求草书的美观及艺术性，我们叫作"书写规范汉字，规范书写汉字"。可现实中恰恰有些人在学习草书的过程中，不求甚解，从而主观臆造或是任意发挥，以致谬误百出，贻笑大方。那么，草书书写究竟如何规范化呢？笔者认为应从以下几个方面做出努力：

一、点画之差　异同可鉴

　　草书大量地使用省略、简化、连笔、借代，使得笔画减少，然而笔画愈少愈显得一点一画之重要。有时看上去某些字形体相似，但恰恰就是这一点之差、一画之别，就是两个不同的字。或者多一笔、少一画，便是错别字。有人说"草字无对错，只要会划拉"，这是非常错误的。我们要认真对待，尤其是初学者，一点一画都不可马虎。为此，我们举些字例以示鉴别。

图 47 点画之差 异同可鉴:

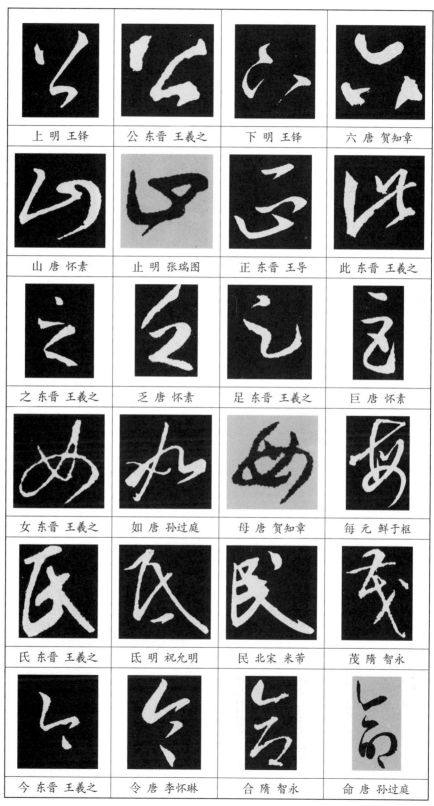

上 明 王铎	公 东晋 王羲之	下 明 王铎	六 唐 贺知章
山 唐 怀素	止 明 张瑞图	正 东晋 王导	此 东晋 王羲之
之 东晋 王羲之	乏 唐 怀素	足 东晋 王羲之	巨 唐 怀素
女 东晋 王羲之	如 唐 孙过庭	母 唐 贺知章	每 元 鲜于枢
氏 东晋 王羲之	氐 明 祝允明	民 北宋 米芾	茂 隋 智永
今 东晋 王羲之	令 唐 李怀琳	合 隋 智永	命 唐 孙过庭

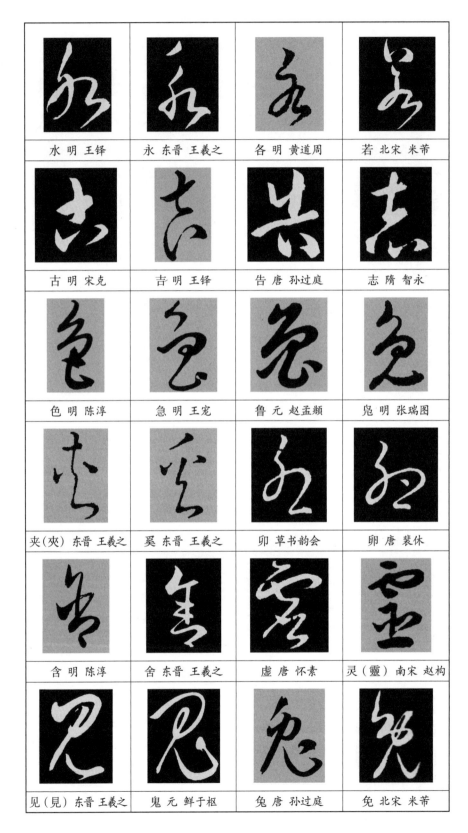

水 明 王铎	永 东晋 王羲之	各 明 黄道周	若 北宋 米芾
古 明 宋克	吉 明 王铎	告 唐 孙过庭	志 隋 智永
色 明 陈淳	急 明 王宠	鲁 元 赵孟頫	兔 明 张瑞图
夹（夾）东晋 王羲之	奂 东晋 王羲之	卯 草书韵会	卵 唐 裴休
含 明 陈淳	舍 东晋 王羲之	虚 唐 怀素	灵（靈）南宋 赵构
见（見）东晋 王羲之	鬼 元 鲜于枢	兔 唐 孙过庭	免 北宋 米芾

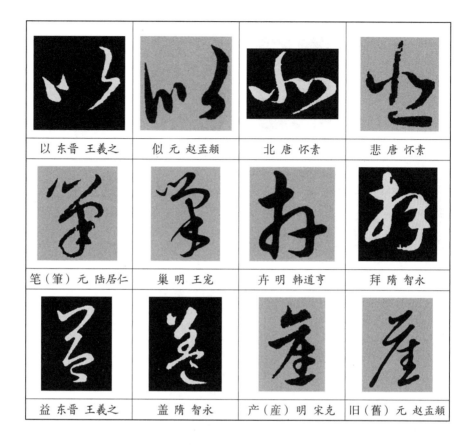

以 东晋 王羲之	似 元 赵孟頫	北 唐 怀素	悲 唐 怀素
笔（筆）元 陆居仁	巢 明 王宠	卉 明 韩道亨	拜 隋 智永
益 东晋 王羲之	盖 隋 智永	产（産）明 宋克	旧（舊）元 赵孟頫

二、折曲之别　毫厘可辨

　　草书笔法变化多端，形态各异，有折笔、曲笔、环笔、绞笔等，前面已有论述。我们通常说折以成方，曲以成圆，环以成圈，绞以成链，因而形成了折曲并用、使转交替、翻绞共存的一大特点。然而我们仔细解读辨析，字的每一折、每一曲、每一翻转都是有依据的，都有它特定的缘由和用场，绝不能信马由缰、肆意而为。俗话说"差之毫厘，谬以千里"，如果不辨真伪又不守法度，或多折一曲，或少拐一笔，那就会出现谬误。下面再举些字例，以便识读鉴别。

图 48 折曲之别 毫厘可辨：

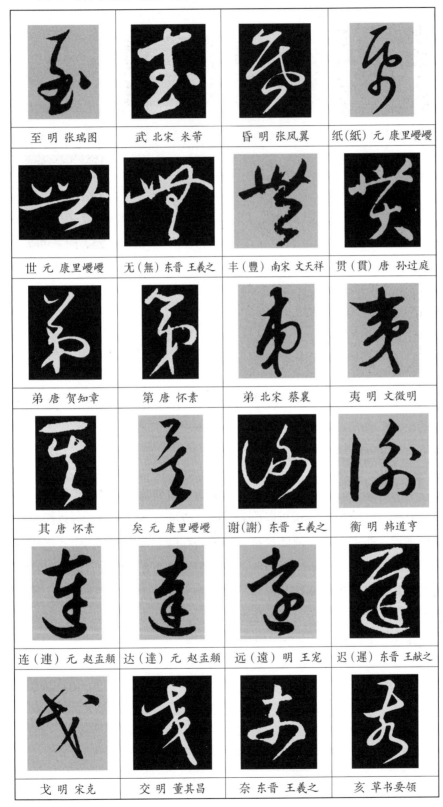

至 明 张瑞图	武 北宋 米芾	昏 明 张凤翼	纸(紙) 元 康里巙巙
世 元 康里巙巙	无(無) 东晋 王羲之	丰(豐) 南宋 文天祥	贯(貫) 唐 孙过庭
弟 唐 贺知章	第 唐 怀素	弟 北宋 蔡襄	夷 明 文徵明
其 唐 怀素	矣 元 康里巙巙	谢(謝) 东晋 王羲之	衡 明 韩道亨
连(連) 元 赵孟頫	达(達) 元 赵孟頫	远(遠) 明 王宠	迟(遲) 东晋 王献之
戈 明 宋克	交 明 董其昌	奈 东晋 王羲之	亥 草书要领

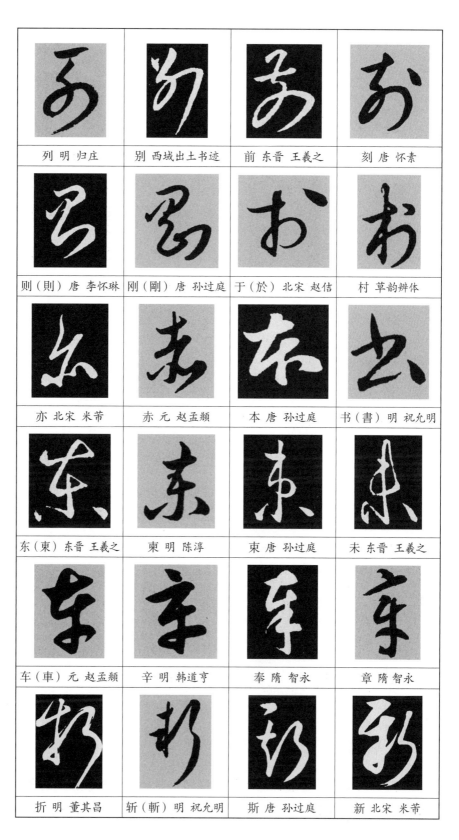

列 明 归庄	别 西域出土书迹	前 东晋 王羲之	刻 唐 怀素
则（則）唐 李怀琳	刚（剛）唐 孙过庭	于（於）北宋 赵佶	村 草韵辨体
亦 北宋 米芾	赤 元 赵孟頫	本 唐 孙过庭	书（書）明 祝允明
东（東）东晋 王羲之	柬 明 陈淳	束 唐 孙过庭	未 东晋 王羲之
车（車）元 赵孟頫	辛 明 韩道亨	奉 隋 智永	章 隋 智永
折 明 董其昌	斩（斬）明 祝允明	斯 唐 孙过庭	新 北宋 米芾

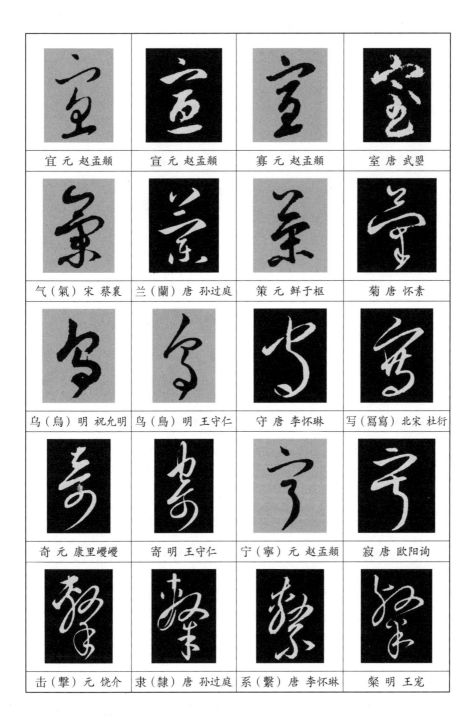

宜 元 赵孟頫	宣 元 赵孟頫	寡 元 赵孟頫	室 唐 武曌
气（氣）宋 蔡襄	兰（蘭）唐 孙过庭	策 元 鲜于枢	菊 唐 怀素
乌（鳥）明 祝允明	鸟（鳥）明 王守仁	守 唐 李怀琳	写（寫寫）北宋 杜衍
奇 元 康里巎巎	寄 明 王守仁	宁（寧）元 赵孟頫	寂 唐 欧阳询
击（擊）元 饶介	隶（隸）唐 孙过庭	系（繫）唐 李怀琳	綮 明 王宠

三、顺逆之变 使转有别

我们书写汉字是要讲究笔顺的，这里主要是指楷书，按照历代约定俗成并经过主管部门认定的基本规则：先横后竖、先撇后捺、从上

到下、从左到右、从外到内、先里头后封口、先中间后两边等。然而对于草书来说，时常是打破常规、一反常态的，甚至使用倒插笔、逆行笔。当然，这样改变笔顺不仅是为了书写快捷，或是增加韵味，更重要的是笔顺的先与后、正与反、顺与逆的不同，变成了不同的字。而且这种不同的草书写法，并非是哪个人独出心裁臆造的，而是经过历代名家积累实践而被社会认可的。这里我们再列举一些字例，以便仔细分辨识读和正确使用。

图 49 顺逆之变 使转有别：

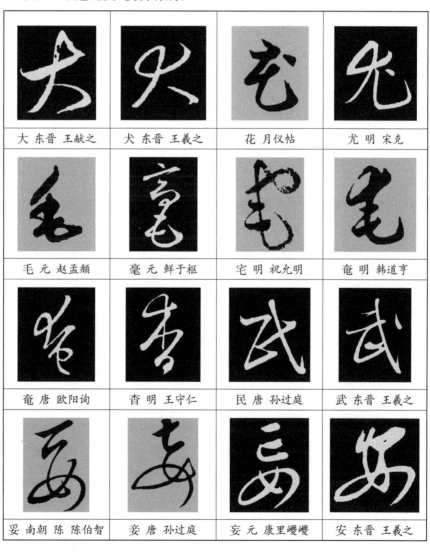

大 东晋 王献之	犬 东晋 王羲之	花 月仪帖	尤 明 宋克
毛 元 赵孟頫	毫 元 鲜于枢	宅 明 祝允明	奄 明 韩道亨
奄 唐 欧阳询	杳 明 王守仁	民 唐 孙过庭	武 东晋 王羲之
妥 南朝 陈 陈伯智	姜 唐 孙过庭	妄 元 康里巎巎	安 东晋 王羲之

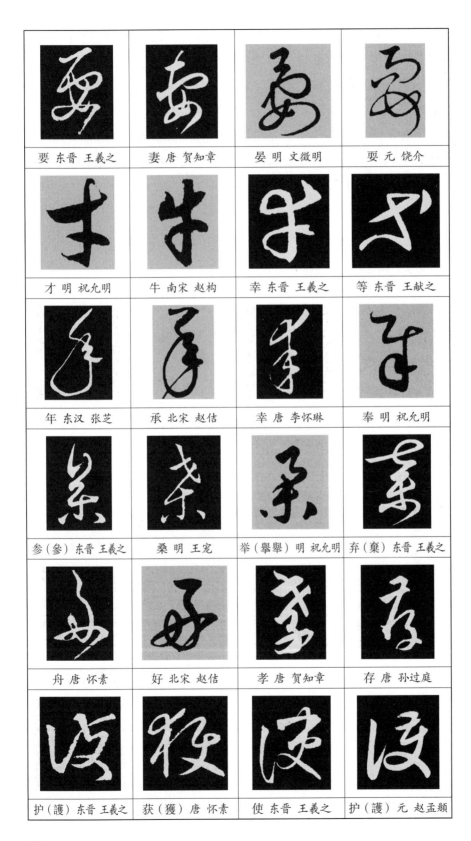

要 东晋 王羲之	妻 唐 贺知章	晏 明 文徵明	耍 元 饶介
才 明 祝允明	牛 南宋 赵构	幸 东晋 王羲之	等 东晋 王献之
年 东汉 张芝	承 北宋 赵佶	幸 唐 李怀琳	奉 明 祝允明
参(參) 东晋 王羲之	桑 明 王宠	举(舉擧) 明 祝允明	弃(棄) 东晋 王羲之
舟 唐 怀素	好 北宋 赵佶	孝 唐 贺知章	存 唐 孙过庭
护(護) 东晋 王羲之	获(獲) 唐 怀素	使 东晋 王羲之	护(護) 元 赵孟頫

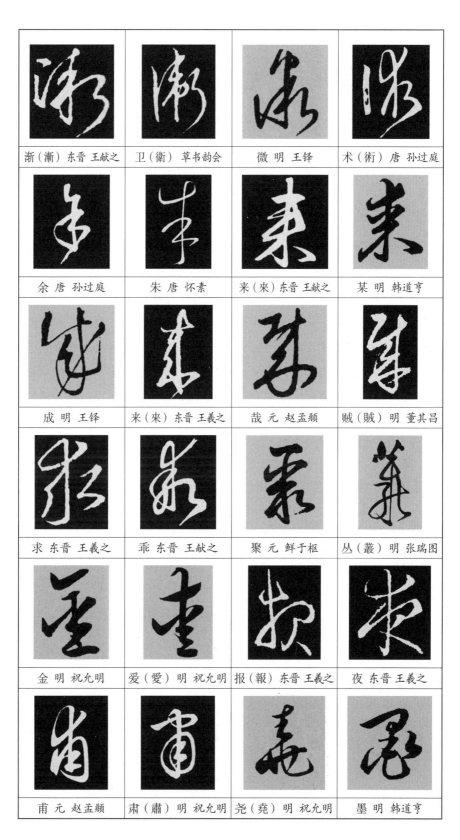

渐(漸)东晋 王献之	卫(衞) 草书韵会	微 明 王铎	术(術)唐 孙过庭
余 唐 孙过庭	朱 唐 怀素	来(來)东晋 王献之	某 明 韩道亨
成 明 王铎	来(來)东晋 王羲之	哉 元 赵孟頫	贼(賊)明 董其昌
求 东晋 王羲之	乖 东晋 王献之	聚 元 鲜于枢	丛(叢)明 张瑞图
金 明 祝允明	爱(愛)明 祝允明	报(報)东晋 王羲之	夜 东晋 王羲之
甫 元 赵孟頫	肃(蕭)明 祝允明	尧(堯)明 祝允明	墨 明 韩道亨

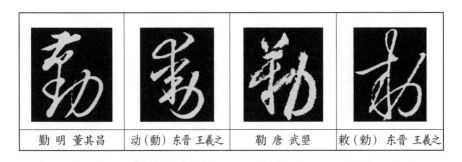

| 勤 明 董其昌 | 动（動）东晋 王羲之 | 勒 唐 武曌 | 敕（勑）东晋 王羲之 |

四、主次之分 轻重有度

　　草书笔法的一大特点就是笔画连贯，同画相连、异画相连、部首相连，甚至一笔即可完成一个字。在点画相连的过程中，往往带出"牵丝""附钩""引带"。这就要求我们必须把握主次分明、轻重有度，即代表主体笔画的线条要重，牵丝和引带要轻。所以说，在异字混用、异字形似的草书中，它们虽然在写法和形态上相近、相似，甚至基本相同，但由于每一笔所代表的点画、部首不同，因此在用笔的轻重和笔画的粗细、长短上也要有主次之分，该强化的强化，该减弱的减弱，这样才能区分异同。请对照下面这些字例，加以鉴别解析。

图 50 主次之分 轻重有度：

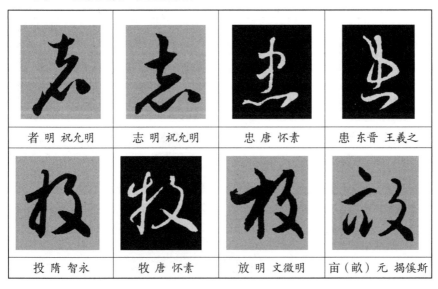

| 者 明 祝允明 | 志 明 祝允明 | 忠 唐 怀素 | 患 东晋 王羲之 |
| 投 隋 智永 | 牧 唐 怀素 | 放 明 文徵明 | 亩（畝）元 揭傒斯 |

146

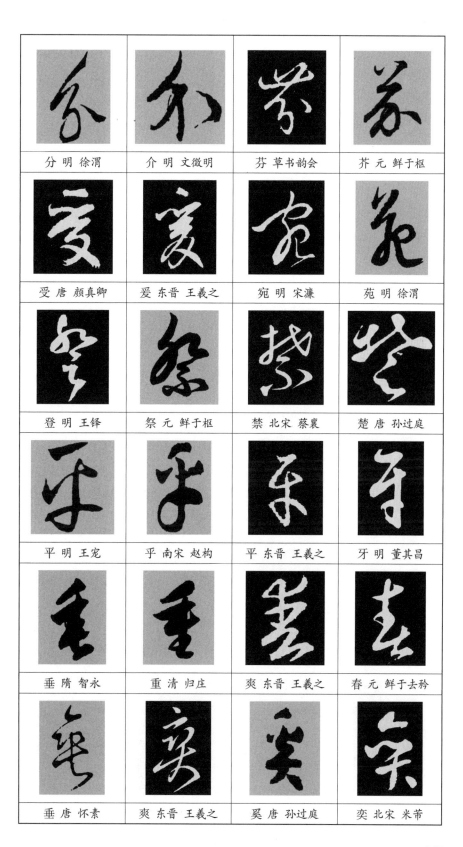

分 明 徐渭	介 明 文徵明	芬 草书韵会	芥 元 鲜于枢
受 唐 颜真卿	爱 东晋 王羲之	宛 明 宋濂	苑 明 徐渭
登 明 王铎	祭 元 鲜于枢	禁 北宋 蔡襄	楚 唐 孙过庭
平 明 王宠	乎 南宋 赵构	平 东晋 王羲之	牙 明 董其昌
垂 隋 智永	重 清 归庄	爽 东晋 王羲之	春 元 鲜于去矜
垂 唐 怀素	爽 东晋 王羲之	奚 唐 孙过庭	奕 北宋 米芾

147

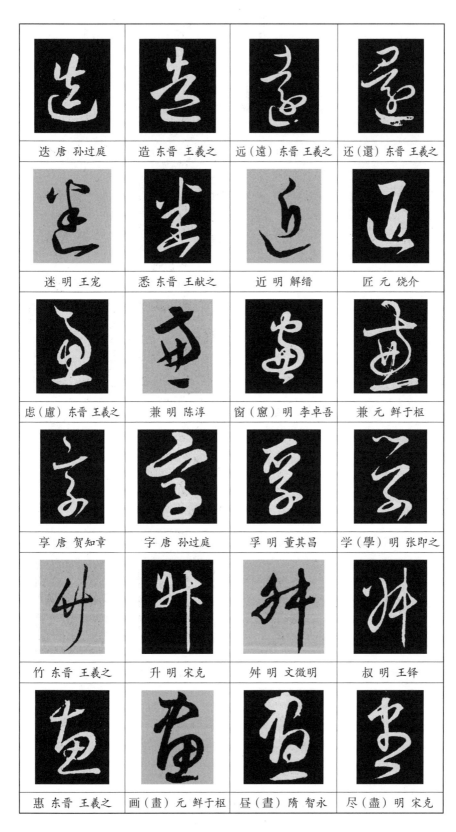

迭 唐 孙过庭	造 东晋 王羲之	远（遠）东晋 王羲之	还（還）东晋 王羲之
迷 明 王宠	悉 东晋 王献之	近 明 解缙	匠 元 饶介
虑（慮）东晋 王羲之	兼 明 陈淳	窗（窻）明 李卓吾	兼 元 鲜于枢
享 唐 贺知章	字 唐 孙过庭	孚 明 董其昌	学（學）明 张即之
竹 东晋 王羲之	升 明 宋克	舛 明 文徵明	叔 明 王铎
惠 东晋 王羲之	画（畫）元 鲜于枢	昼（晝）隋 智永	尽（盡）明 宋克

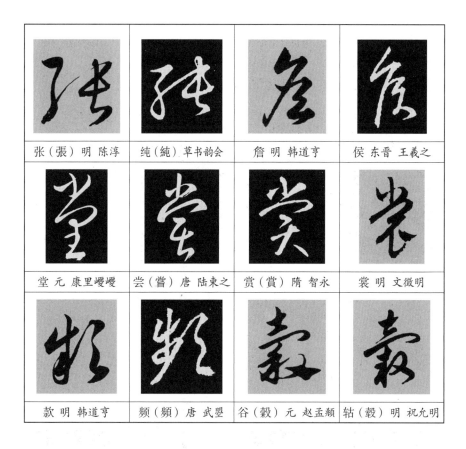

张（張）明 陈淳	纯（純）草书韵会	詹 明 韩道亨	侯 东晋 王羲之
堂 元 康里巎巎	尝（嘗）唐 陆柬之	赏（賞）隋 智永	裳 明 文徵明
款 明 韩道亨	频（頻）唐 武翌	谷（穀）元 赵孟頫	轂（轂）明 祝允明

五、形态之拟　细微有殊

所谓形态，就是指字的形体结构和态势变化。诸如形体的高与矮、宽与窄、疏与密、开与合等，还有笔画的长与短、粗与细、曲与直、断与连等。特别是在许多混用的形似的草书中，乍一看十分相像，但仔细比对，在某些笔画的形态上存在着肥与瘦、轻与重、顺与逆的差异，在形体的构成上存在着偏与正、大与小、上与下的差异。然而"一切变态非自然者"，我们就是要从这些细微的差异中找出其所代表的不同字的悬殊，这就叫"见微知著"。我们不妨从以下字例中找出异同，从而总结出草书结字的一些规律。

图 51 形态之拟 细微有殊：

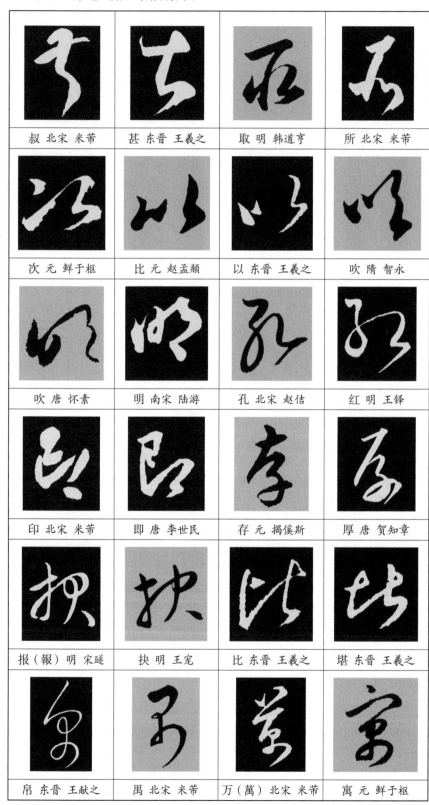

叔 北宋 米芾	甚 东晋 王羲之	取 明 韩道亨	所 北宋 米芾
次 元 鲜于枢	比 元 赵孟頫	以 东晋 王羲之	吹 隋 智永
吹 唐 怀素	明 南宋 陆游	孔 北宋 赵佶	红 明 王铎
印 北宋 米芾	即 唐 李世民	存 元 揭傒斯	厚 唐 贺知章
报（報）明 宋璲	抉 明 王宠	比 东晋 王羲之	堪 东晋 王羲之
帛 东晋 王献之	禺 北宋 米芾	万（萬）北宋 米芾	寓 元 鲜于枢

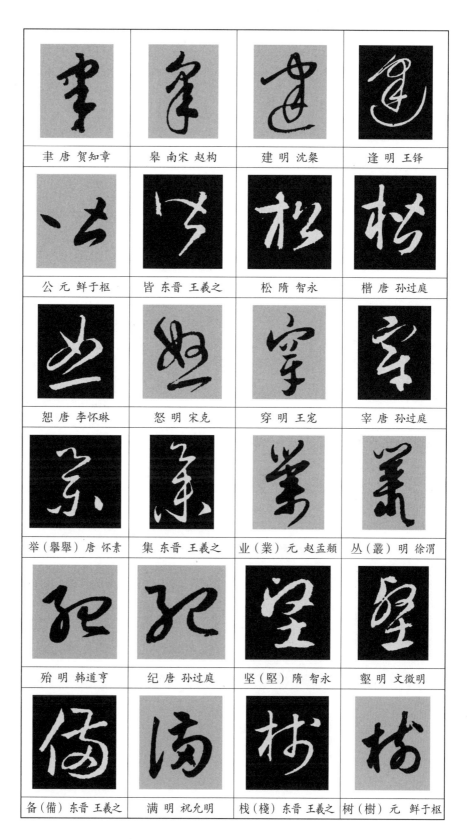

聿 唐 贺知章	皋 南宋 赵构	建 明 沈粲	逢 明 王铎
公 元 鲜于枢	皆 东晋 王羲之	松 隋 智永	楷 唐 孙过庭
恕 唐 李怀琳	怒 明 宋克	穿 明 王宠	宰 唐 孙过庭
举（舉擧）唐 怀素	集 东晋 王羲之	业（業）元 赵孟頫	丛（叢）明 徐渭
殆 明 韩道亨	纪 唐 孙过庭	坚（堅）隋 智永	壑 明 文徵明
备（備）东晋 王羲之	满 明 祝允明	栈（棧）东晋 王羲之	树（樹）元 鲜于枢

151

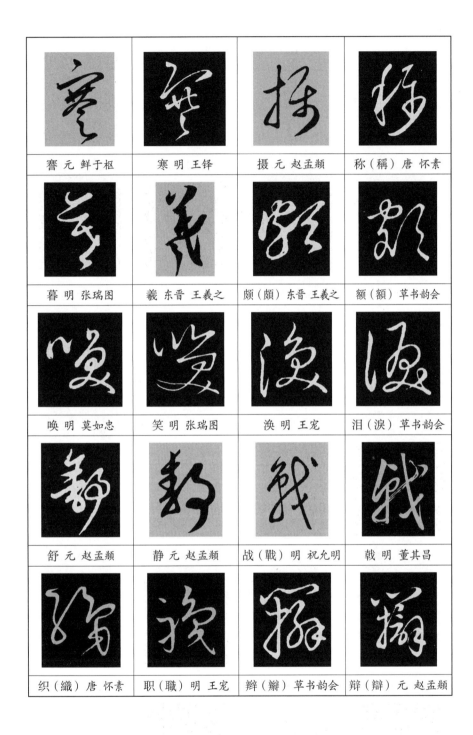

謇 元 鲜于枢	寒 明 王铎	摄 元 赵孟頫	称（稱）唐 怀素
暮 明 张瑞图	羲 东晋 王羲之	颇（頗）东晋 王羲之	额（額）草书韵会
唤 明 莫如忠	笑 明 张瑞图	涣 明 王宠	泪（淚）草书韵会
舒 元 赵孟頫	静 元 赵孟頫	战（戰）明 祝允明	戟 明 董其昌
织（織）唐 怀素	职（職）明 王宠	辩（辮）草书韵会	辩（辯）元 赵孟頫

六、常规书写 避免混淆

在草书中，大量存在着一字多体、同字异写、一符多用和异字同写的现象，这就出现了"混写字"和"辨体字"。而在我们学习和创作草书作品的过程中，不经意地使用这些混写字和辨体字，常常让人难以辨认识别，甚至让一些书家也"望字兴叹"。所以，我们在创作书法作品的实践中，最好按照常用的规范字体去书写，也就是"常规字"，这样避免混同而让人质疑。下面列举一些容易混淆的例字与常规字对照，从而举一反三，以求规范书写。

图 52 常规书写 避免混淆：

正书	天	与（與）	女	如
混写	元 鲜于枢	隋 智永	东晋 王羲之	东晋 王羲之
常规书写	唐 贺知章	北宋 米芾	唐 怀素	唐 怀素
正书	号（號）	分	于	弓
混写	唐 怀素	元 康里巎巎	元 吴镇	唐 怀素
常规书写	唐 李世民	东晋 王羲之	元 赵孟頫	明 祝允明

153

正书	伶	冷	纶（綸）	聆
混写	草书韵会	东晋 王羲之	北宋 米芾	明 祝允明
常规书写	北宋 黄庭坚	唐 张旭	明 祝允明	明 沈粲
正书	临（臨）	论（論）	尊	葛
混写	元 赵孟頫	明 祝允明	唐 孙过庭	东晋 王羲之
常规书写	东晋 王献之	明 祝允明	元 赵孟頫	明 宋克
正书	攻	改	投	放
混写	西晋 索靖	唐 李怀琳	唐 欧阳询	明 文徵明
常规书写	北宋 蔡襄	唐 李邕	元 赵孟頫	元 康里巎巎

正书	取	敢	效	敦
混写	隋 智永	唐 李怀琳	唐 怀素	唐 孙过庭
常规书写	明 徐渭	明人	明 张弼	明 祝允明
正书	属（屬）	聂（聶）	爱（愛）	熏
混写	元 赵孟頫	草韵辨体	东晋 王羲之	元 赵孟頫
常规书写	明 王铎	唐 裴休	东晋 王羲之	明 祝允明
正书	湛	淑	免	既
混写	北宋 赵佶	隋 智永	北宋 米芾	唐 孙过庭
常规书写	明 董其昌	明 王宠	明 董其昌	东晋 王羲之

正书	旌	推	经（經）	维（維）
混写	唐 怀素	唐 怀素	唐 颜真卿	东晋 王献之
常规书写	北宋 韩驹	明 沈粲	东晋 王羲之	元 赵孟頫
正书	徐	谨（謹）	诈	非
混写	北宋 刘岑	唐 月仪帖	草书韵会	隋 智永
常规书写	明 张弼	元 鲜于枢	北宋 苏洵	北宋 黄庭坚
正书	顷（頃）	须（須）	怅（悵）	快
混写	东晋 王羲之	草书韵会	东晋 王献之	东晋 王献之
常规书写	明 祝允明	明 韩道亨	东晋 王羲之	东晋 王敦

156

正书	虔	处（處）	韭	悲
混写	明人	隋 智永	礼部韵略	东晋 王羲之
常规书写	草书韵会	东晋 王羲之	草书韵会	东晋 王献之
正书	对（對）	刘（劉）	融	驰（馳）
混写	东晋 王羲之	明 宋克	明 董其昌	元 赵孟頫
常规书写	唐 怀素	唐 怀素	明 王铎	明 祝允明
正书	刻	前	列	别
混写	唐 怀素	东晋 王献之	三国 吴 皇象	东晋 王羲之
常规书写	隋 智永	东晋 王献之	明人	北宋 蔡襄

157

正书	悒	胡	乡（鄉）	卿
混写	东晋 王羲之	明 倪元璐	明 陈淳	明 宋克
常规书写	东晋 王羲之	明 王铎	明 蒋灿	元 赵孟頫
正书	后（後）	复（復）	俊	复（復）
混写	唐 李世民	东晋 王献之	东晋 王廙	元 赵孟頫
常规书写	北宋 苏轼	北宋 苏轼	唐 欧阳询	东晋 王羲之
正书	纪（紀）	殆	胎	肥
混写	唐 孙过庭	隋 智永	唐 孙过庭	隋 智永
常规书写	北宋 米芾	明人	草韵辨体	明 陈淳

正书	治	诏（詔）	诏（詔）	讼（訟）
混写	北宋 苏舜元	北宋 刘岑	明人	草书韵会
常规书写	东晋 王羲之	东晋 王羲之	明 文徵明	东晋 王羲之
正书	没	役	设（設）	后（後）
混写	唐 怀素	佚名	隋 智永	草书韵会
常规书写	唐 褚遂良	南宋 赵构	明 韩道亨	东晋 王羲之
正书	染	淬	碎	醉
混写	唐 孙过庭	南宋 赵构	北宋 黄庭坚	明 徐渭
常规书写	明 文徵明	元 赵雍	南宋 赵构	明 文徵明

正书	注	往	径（徑）	泾（涇）
混写	东晋 王羲之	东晋 王羲之	明 文彭	明 陈淳
常规书写	唐 孙过庭	唐 李世民	唐 颜真卿	明 徐渭
正书	侍	诗（詩）	特	持
混写	元 鲜于枢	元 赵孟頫	草书韵会	唐 怀素
常规书写	东晋 王羲之	明 吴宽	三国 吴 皇象	唐 颜真卿
正书	卉	拜	稚	种（種）
混写	明 韩道亨	东晋 王羲之	草韵辨体	东晋 王羲之
常规书写	明 王铎	唐 怀素	明 李化龙	南朝 齐 王慈

正书	何	河	仿	访（訪）
混写	隋 智永	明 陈淳	东晋 王羲之	明 韩道亨
常规书写	南朝 陈 陈叔怀	唐 李怀琳	明 陈淳	元 赵孟頫
正书	容	客	洛	路
混写	明 陈淳	明 姜立纲	唐 孙过庭	唐 怀素
常规书写	隋 智永	明 沈粲	东晋 王羲之	北宋 米芾
正书	躬	祈	起	超
混写	隋 智永	草书韵会	明 王宠	唐 高闲
常规书写	明 董其昌	唐 李世民	北宋 米芾	明 祝允明

正书	垠	恨	死	耻
混写	草书韵会	东晋 刘环之	唐 贺知章	隋 智永
常规书写	唐 柳公权	唐 颜真卿	东晋 王羲之	明 王宠
正书	浃（浹）	侠（俠）	洼	佳
混写	唐 怀素	唐 欧阳询	东晋 王羲之	隋 智永
常规书写	唐 孙过庭	明 陈淳	明 王宠	北宋 米芾
正书	俗	浴	淡	谈（談）
混写	唐 李怀琳	唐 欧阳询	唐 怀素	唐 孙过庭
常规书写	元 赵孟頫	元 鲜于枢	元 赵孟頫	北宋 李建中

正书	凉	谅（諒）	浩	诰（誥）
混写	元 鲜于枢	草书韵会	明 王宠	草书韵会
常规书写	唐 孙过庭	元 陈基	明 文徵明	明 李东阳
正书	误（誤）	从（從）	波	彼
混写	草书韵会	明 陈淳	明 祝允明	东晋 王羲之
常规书写	北宋 米芾	东晋 王珣	唐 孙过庭	东晋 王羲之
正书	津	律	斗（鬥鬭）	冠
混写	明 王宠	明 陈淳	草书韵会	元 康里巎巎
常规书写	草书韵会	三国吴 皇象	明 文徵明	唐 颜真卿

163

正书	池	他	海	诲（誨）
混写	明 王宠	东晋 王羲之	东晋 王羲之	东晋 王羲之
常规书写	元 赵雍	唐 颜真卿	东晋 王献之	元 赵孟頫
正书	流	疏	涌	诵（誦）
混写	明 王宠	明 王宠	今人 羲之艺苑	明 王守仁
常规书写	唐 褚遂良	三希堂法帖	隋 智永	南宋 朱熹
正书	清	请（請）	淮	谁（誰）
混写	东晋 王羲之	东晋 王献之	明 张瑞图	元 鲜于枢
常规书写	唐 孙过庭	明 黄道周	北宋 米芾	北宋 苏轼

正书	浅（淺）	涉	沛	师（師）
混写	明 祝允明	唐 孙过庭	唐 欧阳询	隋 智永
常规书写	明 王铎	三国 吴 皇象	元 赵孟頫	东晋 王羲之
正书	师（師）	陟	贱（賤）	践（踐）
混写	北宋 米芾	唐 怀素	唐 怀素	唐 怀素
常规书写	北宋 米芾	唐 欧阳询	明 祝允明	今人 羲之艺苑
正书	残（殘）	线（綫）	汉（漢）	谨（謹）
混写	礼部韵略	礼部韵略	元 赵孟頫	唐 颜真卿
常规书写	唐 颜真卿	今人 羲之艺苑	东晋 王献之	北宋 米芾

165

正书	泽（澤）	译（譯）	绛（絳）	绎（繹）
混写	南朝 齐 王慈	草书韵会	元 赵孟頫	草书韵会
常规书写	唐 李世民	今人 羲之艺苑	北宋 米芾	元 赵孟頫
正书	送	道	遏	过（過）
混写	唐 孙过庭	明 祝允明	西晋 索靖	唐 林藻
常规书写	东晋 王羲之	明 张瑞图	草书韵会	唐 颜真卿
正书	传（傳）	傅	转（轉）	缚（縛）
混写	西晋 索靖	元 赵孟頫	东晋 王羲之	唐 孙过庭
常规书写	唐 怀素	元 鲜于枢	明 文徵明	明 祝允明

后　记

　　《草书解读与书写规范》一书的成稿源于我的几次讲座。

　　2005 年，山东电子音像出版社出版了由我撰稿主讲的《中国书法技法》系列光盘，其中一部是《草书解读》。这套光盘后来在山东电视台"书画"栏目陆续播出。随后，山东省人大书画院、山东省老年书画研究会、山东中山"书画"研究会等书画组织相继邀我去作书法讲座，我便以《草书解读与书写规范》为题先后讲了几次。后来经过整理充实，先是在《羲之书画报》刊登连载，收效良好，深受书学爱好者的青睐。后又几经探讨，数易其稿，至 2007 年 5 月，《草书解读与书写规范》一书终于结集付梓，由山东美术出版社出版发行。甫一面世，便受到广大读者的普遍好评，多次重印再版。时至今日，依然有很多读者来函或致电问询重印之事，通过与出版社沟通，根据广大读者反馈的信息，决定再次重新修订出版。

　　此次出版，全书使用偏旁部首字符 268 例，由本人书写；所收集入册的 2936 个示范例字，全部选用历代书法名家的真迹，涉及 160 多位书家和几十部法书典籍，如《三希堂法帖》《淳化阁帖》《古法帖》《草书韵会》《草书要领》《礼部韵略》《草韵辨体》等，清晰明了，详细直观，使本书的范例更具示范性、经典性和权威性，相信读者们能够更好地借鉴、研究和学习。

　　成书之后，我有几多欣慰和愉悦。一则是自己对书法艺术的酷爱和执着，子曰："志于道，据于德，依于仁，游于艺。"这是我的人生座右铭。二则是对传承书法文化有着强烈的使命感和责任感，我坚信"博观而约取，厚积而薄发"的道理，我愿将我数十年的积累分享给广大读者，希望本书对于任何一个喜欢书法的人都会有所启发和帮助。

在本书的编写过程中，值得一提的是，我的老伴也是 75 岁的老妪了，难得她还会电脑这个技术活，所有交至出版社的文稿录入、图片扫描、版面编排都由她一手完成，而且涉及多种表格制作，复制粘贴、反反复复，剪裁擘画、丁丁卯卯。其难度和工作量之大，超乎预想。所以说，本书得以顺利出版，我老伴功不可没。

"莫道桑榆晚，为霞尚满天。"我已届耄耋之年，然则初心之志未改，勤勉笃行不怠，总想有所作为，奉献社会。我深信，辛勤的付出和不懈的努力一定会有新的收获。

限于本人水平，本书的编撰难免有错误或不妥之处，敬请书道同仁与广大读者不吝赐教。

李岩选

2022 年 8 月 20 日于砺石斋

习草新诀

草字何其难，　　　　笔断意相连。
法书至高端。　　　　波磔增气势，
然则成可期，　　　　动静蕴灵感。
功到自登攀。　　　　顺逆生意趣，
　　　　　　　　　　异同宜识辨。
传承是根基，　　　　刚柔应相济，
求索问古贤。　　　　形神兼融贯。
临帖入门径，
守正乃关键。　　　　钟情师造化，
上下觅本末，　　　　建树赖规范。
往来溯流源。　　　　切莫捕风影，
反复研法度，　　　　更忌凭杜撰。
取舍循经典。　　　　追求真善美，
　　　　　　　　　　摒弃俗丑乱。
点画要简约，　　　　心手致广大，
不能乱增减。　　　　精微尽可现。
提按须分明，　　　　博学得天机，
使转运其间。　　　　创新成大观。
折曲莫随意，
缠绕戒冗繁。　　　　　　　李岩选撰
引带巧飞渡，　　　　　　2022.8.14

169

習字新訣

学字何足難　法書畫高譜

些写米子脚　功夫自此举

侍承是根基　探索穷古实

临帖入门座　言正乃关键

心以觅本末　追本溯源

沿硯池底

惡畫母蓄鋒　不許學揩拭

撥掙紅絲眼　更續童子書

扶出崖邊去　莖殘我兄樂

引筆巧飛波　筆勢走如弓

波磔俱有章勢　勤卻蘸雲氣

矾軍走雲飛　賣目宜淺難

武子承題行畜　孔中重泚告吉

鍾情時造化　遠柘賴規範

切磋播風範　更惡渡柱撐

追求志書義　攝象傳現和

心宜致廣大　精深書子現

情學達之援　創新朱大觀

　　　　　　　　壬寅仲秋於羲之氣術館

　　　　　　　　碥石高三夫　李黌造擇書